impulse • IMPULSE
Psychological Dynamics in the Creation
of Art
Liu, Hsi-Chuan

衝動

與
脈動

創作經驗中的
心理動力

著

劉錫權

序

　　本書藉由個人在創作教養與創作經驗的心理分析陳述，拼裝創作行思與教學的想法，其中有具體的經驗轉化：如，城市中的身體；也有純以抽象理念推導的說明與文獻整理，回應那啟動創作欲力的瞬間心理樣態──即本書的主題：創作衝動心理機制的原型與時代遞延下的殘餘（或間錯的誤解行思）。

　　在教育現場與學生對話的過程中，其對創作動力之描述，多半是一種從單純喜歡畫畫的念頭，到純藝術創作的必要性／合理性之間的線性心理距離兩端；時或陷入僵局般的無言窘境。對現實進行抽象概念化語言表達多有困難。

　　作為促發創作行為的條件樣態，可能的樣態多半指涉：主動的人生幻想、被動的社會位階競爭、人際關係的處理、自我完整感的探索……等等；但是慣行地、單一地期待給出一個直接的、完全了然的答案，可能讓人落入無數人生尋思經驗中的坑洞。又或是對語言文字的過度依賴，或不得不有的牽連；慣用的語言系統中太過線性單一，或相對性的二元觀點，也不免讓人陷入其中。到底語言的使用是作為一種指涉，抑或是實踐的準則等等掙扎，實為藝術教育現場的日常。

　　無論如何，面對一個困頓綁縛的疑惑心理，或長日面對的現實，當意圖紓解生存欲力變形給出的焦慮，或恐懼感時，創造出一種超越的必要，使得以跳出語言漩渦的自我困擾，應該是創作表達欲力的初

始。

　　以 impulse──衝動這個字，作為創作心理動力的描述核心，在於 impulse 這個字有一種貼近創作表達經驗中的身體感受，一個指涉生理與物理現實感知的符號，支撐創作表達的欲力。以傳達創作實踐中，那接近現代主義時期抽象表現視覺式樣的直觀習性、一種直率俐落、粗曠的筆觸、大塊面的造型元素、強烈而直接的生理／物理現實感知身體感；以 impulse 字義為基礎，擴編或拼裝以其字義為原點的追求「真實」欲力；充滿對 impulse 這個外文符號指涉的浪漫懷想。

　　「衝動」一詞在一般語意使用上帶有原始的心理屬性，是未經鍛鍊過的意圖；然而，細究任一心念、意圖，或欲望的「衝動」脈絡，發覺因為語意的非特定範疇（文化脈絡的差異等等），使得詮釋面向變得廣泛；個體心理組成、身體記憶等等的移時變化差異，也有其現實上的複雜。對「真實」意義探究，以現代主義在不同的文化現象或議題的文本，描述、拼湊出一個曾有的美學身體。

　　本書的書寫工作是一個自負的社會自我想像或誤解找來的麻煩，從一開始的熱情，到寫了一半才發覺不太對勁，最後還是要盡力完成的過程；寫作到達一定的量，才發覺我中了溫水煮青蛙的招，總是有讀不完的文獻、沒有想到的概念，或一直未發掘的誤解。

　　雖然如此，整個過程亦增不少收穫，有助於整理創作與教學上的問題。在此對身旁給予關注的貴人們表達感謝。本書仍有許多未盡滿意之處，希望未來仍有機會能繼續修訂補充。雖然這是一本關於個人對創作心理動力經驗與推想的分析論述，整部書寫更接近的是一種創

作，書寫構築的方法與視覺拼貼創作習慣相仿，一幅由斷片般的拼貼思維烘托出的個體創作心理動力圖像。看似套套邏輯、不斷迴旋的書寫，從原點開始，繞了一圈，又回到原點的徒勞或困縛裡；或如每日初醒重開機（reboost）的意識迴旋，不斷重讀路上的風景，最終，期望會對於「前」原點有些不同的看法。

<div align="right">劉錫權 2019.05.31</div>

目錄

序　　　　　　　　　　　　　　　　　　　　　　　　i

前言　　　　　　　　　　　　　　　　　　　　　　　vii

第一章 · **現代主義藝術精神的消退？**　　　　　　001

　　現代主義精神的碎片　　　　　　　　　　　　　005

　　現代主義的美學本體論　　　　　　　　　　　　011

　　現代主義信念的消逝　　　　　　　　　　　　　014

　　與現代主義美學道別？　　　　　　　　　　　　017

第二章 · **衝動與「真實」**　　　　　　　　　　　021

　　身體脈絡化直觀感知的「真實」　　　　　　　　026

　　語言臨在的「真實」　　　　　　　　　　　　　030

　　社會化行為的「真實」　　　　　　　　　　　　033

　　認知失調的影像世代「真實」　　　　　　　　　038

　　抵抗現實界的「真實」　　　　　　　　　　　　041

第三章 · **身體圖像**　　　　　　　　　　　　　　049

　　身體圖像（一）：知覺意識的機轉　　　　　　　053

身體圖像（二）：自我權力部署　　　　　　059

身體圖像（三）：城市中的身體　　　　　　064

第四章　·　圖像之後　　　　　　071

藝術自律性：繪製身體圖像的工夫論　　　　073

「主體性」的暈眩與暈眩之後　　　　　　　079

「主體性」的掌握　　　　　　　　　　　　081

參考書目　　　　　　091

前言

　　生命／生存欲力的原始屬性或特質，在意識之中；在科技媒介、媒體的訊息流中，讓概念化的「我感組成身」，誤以為「概念」＝「世界」。在數位科技的終極理想──美好的人類社會實踐之前，當代的個體感官早已被快速的、幾近無倫理規範間隙的爆炸影音資訊塞滿或轉向（detoured），再難回到（**疑似**）現代主義美學倫理中的身體記憶與判斷。這種「**疑似**」斷片般的個我感知，在藝術救贖觀的不再確定所引生的焦慮下，對於以技術者（Techne）的原型建構起的現代主義美學教育，在當代藝術疆域與美感教育政策中，需要對個體心理、「感受身」的建構或調適進行釐清嗎？當藝術學院內以技術者為典範的美學、再現技術，與知識論的混雜共處時，在社會常模想像中的個體日常還剩下什麼？還需要以美學倫理作為個體自我實踐的參照嗎？當此處急促的現代主義藝術精神版本消退後，這一個充滿「自由」（？）的地方，總是提供著寬廣的詮釋擴編空間。

　　本書以 impulse 這個字作為論述心理動力核心觀點的因緣，來自於 2011 年紐約 MOMA 以 German Expressionism: The Graphic Impulse 為題所舉辦的表現主義版畫展。當 The Graphic Impulse 這個標題映入眼簾時，直覺 impulse 這個字逐步地延伸爬進、貼合於個人創作經驗中的身體感受。在自身創作經驗中，impulse 這個字接近我對（疑似）現代主義時期抽象表現視覺式樣的直觀：一種直率俐落、粗曠的

筆觸或刀痕、大塊面的造型元素、強烈而直接的身體感；粗乍地認知 impulse 是一個全面涵蓋現代主義精神創作心理動力的核心基礎概念。

以「衝動」一詞代表個人對 impulse 這個外文符號的懷想，指涉創作者將某種欲望（通常是未覺知的欲念），轉變為「真實」、實質化的一種意識促動作用，一種日常意識、語言活動的衝動心理操作；因熟悉內化成為慣性反應而無能覺知其存在。這種原始卻又極其強力的心理動力組成是什麼？因其過於幽微而不見，或被視為理所當然而不見？

這種對直率俐落、粗曠的筆觸或刀痕、大塊面的造型元素等造形物，有著強烈而直接的身體感者，是生命／生存欲力在造型藝術的筆勢動態中，經過一定時間的身體感連結訓練後，「視觸」的力量成為「實在」的一部分。（可能是另一種鏡像神經元般的連結或對應）

原本在現代主義初期論述，或評論中出現的「勢」或「韻」等抽象指涉，只存在於身體實踐的操作中，同時其中又有視看機制與身體感組成或素養的差異（譬如俗稱的人生歷練），或於溝通傳達時的誤解、人我關係、眼神交會的曖昧、表情社交技巧等隱微之訊息交錯其間，所形塑的語意——「勢」或「韻」。在社會脈動或文化意索的影響下，我的養成教育中，趨向相信有那麼一個視覺共感的「勢」或「韻」的抽象感受，是為實體化，或朝向終極實體化的路徑：**一種將身體實踐、工夫修養視為生命技術的東方方法學**。而衝動一詞之語意或概念，就在這樣的東方情懷中與我認知的表現主義、前衛藝術等的現代主義藝術實踐產生了連結。

在現代主義「純」藝術的浪漫想像中，對於在當代藝術知識論的操作樣態下，一直都有些許的抗拒。形上學的失能、美學的視看對象單一，與其本體論式的描述逐漸薄弱等等；似乎只剩下現代主義時期流傳的天才技術者典範，方能邁入或邁過時代脈動的浪頭。現代主義藝術的殘餘還有什麼？我以為，在東方情懷的身體記憶中，竟成為傳延現代主義藝術殘餘精神的身體。（無論是否是對現代主義「正統」〔canon〕的誤解，或異樣的揉合）

衝動語意的初步理解

與 impulse 語意相對應的中文詞語──「衝動」，除前述在造形藝術語意中的「勢」或「韻」外，可能連結的語意脈絡不在少數，本節將僅先以文獻整理之方式做一釐清。

「衝動」一詞在漢語大辭典的解釋意指為：誘動、挑動；在元朝關漢卿《救風塵·第三折》中：「我這等打扮，可衝動得那廝麼？」衝撞撼動；於《水滸傳》第九十五回裡：「霎時有無數兵將，從西飛殺過來，早把宋兵衝動。」則表達了情感特別強烈，理性控制相對薄弱的心理現象。（羅竹風，2012）

除此之外，情緒過度激動、非理性的心理活動；一種物理現象的撼動、改變；突然的欲望、奇想；欲言的衝力、動機、動力、刺激；特別的情緒擾動；突然地、非意欲的行動衝力、心理或直覺的驅力；

推、拉、促使不同的動作或行動生成等等諸多指涉的包圍，大抵是日常中文語意中「衝動」一詞常見的表達。而若把理解的焦點轉向發出衝動訊息的主體，則有暗指個體精神意識的、個體生理的、個體與集體文化的、機械裝置的衝力、社會集體表徵行為下的伏流等等意涵。

無論其字義或符號多以物理現象、個體、集體心理狀態的當下情狀描述。但對於其心理機轉背後的意義、原理、可調控轉化的文化生產等說明與討論卻相當少見，或較難於文化社群的運動（movement）中見到對此心理機轉背後意義、辯證生產有著力之處。

在 Collins 英文字典裡，對 impulse 的解釋中，則可以閱讀到不同文化脈絡底下意義的差異，與在使用中文語意時，容易忽略或混雜使用者：

1. an impelling force or motion; thrust; impetus. 2. a sudden desire, whim or inclination... 3. an instictive drive; urge. 4. Tendency; current; trend. 5. Physics. a. the product of the average magnitude of a force acting on a body and the time for which it acts. b. the change in the momentum of a body as a result of a force acting upon it. 6. Physiol. See nerve impulse. 7. Electronics. a less common word for pulse ... 8. On impulse. Spontaneously or impulsively. [... from Latin impulsus: a pushing against, incitement, from impellere to strike against; ...] (1992, Collins English Dictionary. Glasgow, Harper Collins.)

除衝動外，impulse 有時亦譯作脈動；若集中衝動語意作為一種原始的心理現象，本書意圖將脈動用來指涉一般性的、概論性的社會運動現象描述詞以作區別。綜合中英文的字義解釋，本書將 impulse 釋為：個體的衝動或「衝力」；同時，為與社群、時代的「脈動」作出分別，本書標題則以全大寫的 IMPULSE ——用於指涉某一社群的時代脈動[1]，以便與個體的衝動（impulse）區別之。這樣的分類單純是為了說明上的方便；若將個體的意識活動情狀比附為社群、社會或時代整體，在轉喻的文化語意上亦可有其融通之處。

衝動作為創作心理動力的樣態，是一種對當下情境直接、直觀的表達欲念，對於表達行為的釋放有一種專注的快感；表達當下的情緒、情感暫時積聚集成的身體感，急切地以可能的媒材進行表現；而其中表達形塑出的平面或立體物件屬性，通常帶有空間、身體、類人類表情符徵等等的直觀身體感訊息。是以，如果僅將衝動作為當下的心理現象、物理性質的描述，或如上述辭典字義般的直截理解，並無法清晰掌握對衝動心理機轉背後具文化生產意義的可能。

衝動這個字，可以僅僅是一般字義上的日常心理表述，亦可以僅僅是單一的生理意欲，或不同複雜層次的心理結構表達；在一般文意表達上，多用於表達心理的瞬間意圖顯現狀態、視覺的、面部表情、身體行為的符號語意等等的組成。或以生存驅力、欲力、傾向、

[1] 類似社會意索（social ethos）、社會價值、社會信念、意識形態等概念，指涉一種由眾多個體在綿延變動中、延展出的暫時切面，所呈現的集體感染力現象，一種後設的抽象分析概念；具有如實體般的權力，或可說是眾個體們的鏡像神經元，或從眾效應給出的賦權。

嗔怒，或更為本能的（instinctual）、基本的欲望、原始的動物反應等等，或以知性功能（intellectual function）──如意向（intention）、表象（representation）、想像（imagination）、記憶、思考及驅力等（但昭偉，2018），可說是一種相對於客觀精神、理性樣態的主觀精神驅力。衝動除了作為一種創作心理的發生端，充滿了實質化感官現實訊息的急迫、衝刺、暴衝等欲力，或是作為造成衝撞撼動之物理現象效應的延伸義（connotation）。或是一種莫名地、渴望著某種未明的虛空，並期待能夠將之現實化、實質化的欲念。

衝動一詞在一般使用語意上帶有心理的原始屬性，是未經鍛鍊過的意圖，在中文的日常語意使用上，多指向負面的、未經思考的言行舉止，代表較為普泛的、大架構的心理狀態名詞，帶有身體動作粗大的形象。在這裡，衝動心理的原始屬性中，其心理動力可以只是一個符號概念的抽象表達，不一定會是物理性質的、身體「現實」的具現。

衝動概念亦極類似於佛教五蘊（pañca khandha）中的「行」（saṅkhāra），一股暗然、潛流的欲力，不能自己、非做不可的欲力、驅力，嵌插在意識流的感受身中。或有意識的、無意識的，像是線性軸線上的標記記號，在作為軸線的感受身流動到某一嵌插標記時，行為的「動」便開始了該「感受身」個體的行動。此欲力嵌插的模式、節奏、樣態，在線性流動時間軸的變動中，例如季節的更迭，而有不同的變化；並總成形塑為個體「感受身」的有意識的，或無意識的「世界」（多半是無意識的）圖像。這個狀似明確真實的「世界」，成

為人類的執著對象、不容崩解、位移者。時時刻刻的當下由許許多多的衝動欲力所集結而成的身體感受，彷如被程式化的「感受身」，顯現出個體於衝動心理活動的同時，進行後設反思的侷限。

本書旨在透過衝動語意的書寫反芻中，將「衝動」作為連結心、意、識、身與世界，在時間軸線的感知慣性中，渴求（craving）「真實」的原動力概念。從自身的創作素養與認知中，長時間認同、揣摩來自（疑似）現代主義美學素養的記憶中，說明渴求「真實」的原動力運作。

現代主義藝術精神的消退？

　　我無法確定在這個地方，是否真有一種泛西方文化論述中的現代主義藝術精神或正統存在過？但肯定有不同的社群與個體，在異樣認知情境下的現代主義藝術概念中，用來作為藝術表達的簡單指涉或文化政治操作之用。

　　當現代社會將藝術創作、藝術欣賞視為公眾文化活動中必然的一環，在藝術教育被納入國民教育的環節，政府與民間提供的資訊、資源較過往都更為充足的情形下，視覺藝術教育作為現代人文化素養的社會常模（social norm）——已然成為「理所當然」的公共[1]認知。

　　藝術創作因經濟活動而活躍，藝術表達與鑑賞能力成為一種具社會評價的自我認同，或權力關係的項目。「類藝術」的社會活動，與具藝術功能性的操作也逐漸浮現；公眾美感教育的藝術活動，與當代藝術知識論的權力疆域出現衝突，或相反地出現跨域融合的樣態，或以具實用社會權力關係（交陪〔kau-puê〕或盤撋〔puânn-nuá〕的人際權力關係的維續）為主要目的之「類藝術」形式等現象，混雜著種種曾有的、非正統的或類似泛西方現代主義論述下的藝術創作[2]。藝術創作作為一種言說、敘述或具行動意義的主張的「混雜」。

　　現代主義藝術精神是否僅是歷史軸線上一段「純」藝術的浪漫想

[1]　在台灣這個地方長年來的「公共性」或「公共領域」的建置是否完備（compatible），一直是個疑問。其中涉及現代性的討論，關涉現代主義藝術潮流的論述極為重要。

[2]　這裡並非要論證台灣這個地方沒有正統的現代主義藝術表現，或是「正統」這一概念的合法性地位的必要。而是現代主義的批判、前衛精神，透過俗世理性的論證建立或重建對世界的看法與心態（mindset），在台灣的社會意索或脈動中「較為」缺少。筆者希望日後有機會從事更多的田野研究，以進一步提供可討論的實際材料。

像或夢境？如果本書的立場是站在西方現代主義對自我精神的浪漫化、對世界烏托邦化想像或主張軸線下的影響，加上東方情懷式的想像揉合者，前述的「混雜」樣貌的判斷，或認知現代主義藝術精神在此處之消退樣貌的判斷，可能是一種後現代情境的孤單寂寞。

對於那曾出現在現代主義視覺藝術中純粹直觀的、具美感的、處理身體感與空間圖像的「抽象表現」形式，在當下的社會常模給出自由心證詮釋空間（什麼都可以是藝術的賦權狀況下），反向地正式宣告藝術的「失效」狀態、宣告現代主義美學的形式化與意義的遞移。

常民美感教育政策或美感教育操作方法的爭執、民主社會個體的被賦權，與以市場經濟為導向的文化政策等樣貌或後現代情境，均在加速現代主義美學的失效。藝術的力量一旦等而化之地社會功能形式化，失去其純粹的超越，或批判距離，我們所面對的，會是一種「類藝術」反轉成「藝術」本身的境況。（例如：近年的文創產業思維模式與現象）

後現代情境中，個體的存有調適，在飄忽不定、實踐的力道不足之前，就已倏地消失或成為不斷變動、間錯的「真實」斷片；更加強個體對「真實」的模擬衝動，與個體對「真實」掌握失據的感知焦慮。這或許正是高俊宏等人所提出之帝國主義語言的自然馴化過程、東亞的多重身分認同的窘境（高俊宏，2017），前衛藝術精神於當下這樣的（後現代情境）時代中，能否依然是個體的存有調適的方法，以提供一種主體性得以座落其生存位置的文化形式？譬如當代藝術情景中，各種神魅的精神地理學、民族誌方法的出現？可能是衡諸歷

史，各種論述的正當性，一直被壓抑或被扭轉在財富、資源的爭奪場域內；而我所尋找則的是不同的方法：內向性工夫論的可能，也是本書書寫的意圖之一。

現代主義精神的碎片

我的精神啟蒙或教養，始於一九八〇年代的台灣。在彼時的文藝環境中，充滿著時代脈動的衝發意志，是一個對於提出新的創作形式、藝術概念、前衛的、對主流價值的抵抗成為一種藝術姿態「信念」的年代。台灣的現代藝術發展，深受外來思潮的影響，卻也非文化的被殖民；蕭瓊瑞認為，文化事實上仍具一定的反彈或反省力量，但是在西方文化發展中，在各式文化運動的衝擊下，於吸納的過程中，往往誤解多於理解、揣測多於事實，卻也在這樣的環境中，長出了它自身的面貌：好似無明確民族、國家意識、特徵的主體，形似邊緣的文化流動現象。（蕭瓊瑞，2019）

而龔卓軍在〈惡性場所邏輯與世界邊緣精神狀態〉一文中，則指出了「前衛運動」與「政治藝術」在台灣解嚴後十五年間的發展，是前衛藝術進入學院化的時代；其中，除了在解嚴前後數年間的蓬勃樣貌外，年輕世代創作者的歷史、政治或社會意識，幾乎越來越理所當然地處於「缺席」狀態。一個「自然地」、不斷地在意識文化中演進、進行感覺的重新分配與創新。

台灣在解嚴之後「應該」出現布烈希特史詩型的政治藝術，
那麼，這樣一種美學上的「應該」，是否涉及到某種美學政
治、感覺政治的重新分配工作？⋯⋯台灣在解嚴前後的藝術
氛圍中，這種歷史辯證與對話推進的急迫性一度也自發性地
產生推促力：走向啟蒙。然而西方發展了百年的啟蒙運動，
然後才出現解構性的藝術前衛運動，在台灣卻不得不拔著自
己的頭髮飛天，在解嚴後飛躍式地跳入西方現代性的深淵，
一方面將前衛運動等同於啟蒙運動，一方面卻苦於沒有西方
現代性經驗中具體的宗教神權歷史、硬科學歷史、社會政治
工程系統來做為解構對象，於是，解嚴後的「政治藝術」立
即被模擬西方前衛式的「anything goes」（萬事皆可）潮流
被接手，形成去政治化的頓挫狀態。（龔卓軍，2007）

無論是否真有一種「國家文藝體制」的存在，在反共復國的國策
動員下，作為個體的生活世界意志，受到政治、經濟、文化「權力場
域」的支配，對於身體的感受現實與被教導的「文以載道」價值觀衝
突及混淆，而只能用一種「土產的」藝術創作方式，面對自身存在價
值的不時疑慮。於鄭慧華〈形塑幽微史觀：為失語的歷史找到話語
──王墨林訪談〉一文中，王墨林提到：

作為一個虛無主義者，我其實對社會是樂觀的；作為一個在
歷史的黑暗中探索的文化工作者，它反映在我的劇場作品裡
或是言說裡，是悲觀和非常挫折的，甚至有種孤獨。但在現

實中，我是樂觀的，若不是樂觀，我不會有這個動能去行
動、去實踐。這似乎很矛盾，但它又並非矛盾，這是個人與
社會關係的辯證，恰恰因為我是虛無的，才有這種能量去參
與社會的抵抗行動；也恰恰因為我為我是在歷史的黑暗中，
所以我才願意在現實中去找一點光亮。（鄭慧華，2009）

王墨林等藝術創作者，在沒有西方現代性具體經驗的社會脈動
中，仍堅持並展現現代主義前衛精神的樣貌；一種衝發意志，來自深
層的「模擬衝動」（阿多諾〔Theodor W. Adorno, 1903-1969〕筆下的
「模擬衝動」〔impulsion mimétique〕[3]），對當下文化環境進行精神啟蒙
與認同工程。

王墨林等藝術創作者衝動表現是我所敬仰的，但是我的創作，卻
是將衝動欲力轉為內向式的東方情懷；強調一種修養技術的養成以面
對「世界」。在即使面對世界「真實」的日常感知中有懷疑、認同或
轉變的衝動，常以內向式的驅力完成，缺少一種現代主義思想中，具
典範想像的技術者對日常語言對抗的樣貌。

同時這種技術者形象或影像伴隨著一種「不叛逆非藝術的骨氣意
識」。衝動語意在這樣模糊的技術者影像中被承認、嵌入；對精湛技
術者的崇仰觀點，依然穩定地平行存在著。社會位階認同的權力關

[3] 阿多諾的「模擬衝動」表現，涉及身體與媒材的語言模擬（mimésis）過程，
一種逃離社會的另類社會表態，不再是為了經營生動的、好看的、具美感的
形式表現；一邊潛意識染有現實情愫，而另一邊放棄現世之掙脫行為。（陳瑞
文，2014）

係，在「模擬衝動」的實踐中，完成精湛技術者的身體訓練。

如同影響歐陸二十世紀現代主義藝術發展甚深的原始主義，作為某種異質文化的參照，以抵抗的姿態「被出現」，卻仍脫離不了逐漸消散的命運；法蘭茲・馬克（Franz Marc, 1880-1916）曾如此評論：「歐洲人對抽象形式的渴求，出自於想要越過感性精神的超越意識與高度活力的反應。而原始人在他喜愛抽象的時候卻尚未發展出這樣的意識。」（Weisstein Ed., 1973）

陳瑞文則認為：其不只因為缺乏社會迴響，更在於無法停留在反成規的作為上。前衛藝術家不再迷戀目的性和理念，而是要求更多的解放與自由。實驗各種媒材、身體與媒材的相互滲透、接納，專注其中。理性地選擇媒材，是為了參與社會生活；而忘情於模擬中，則是在功利社會中求取自我世界的一份完滿、一種救贖和幸福，那怕只是片刻（陳瑞文，2014）。「模擬衝動」、前衛藝術精神與「真實」的三角關係，同一質地共構於處理情緒的立即性、衝動與強調神祕冥契感的文化之中。神祕冥契感是以成為某種可能？龔卓軍在〈多孔世界與東南亞攝影──人類世中的交陪美學〉一文中提到：

> 我們因為西方現代性而走入了一個學科分明、迷魅盡除的世界，然而，卻也因為感性與理性、自然環境與文化自我的切割，使得我們很容易就陷入無力行動的憂鬱之中，嘉年華與社群祭典消失了，神話與想像的世界沒有了，取而代之的，是對於理性與科學信仰之後，無止盡切分眼前的世界之後，

在生物學、心理學、語言學、經濟學與人類學的自我分析後，難以投入行動的深度憂鬱之中。（龔卓軍，2017）

對身處八〇年代文化環境的我來說，嚮往一種充滿差異化的精神文化內容，但同時也沒有多少可與之同等對話的文化平台侷限下，自然地認同現代主義時期的藝術理論的文本；對於這些精神性的書寫內容，緣於青年時期的浪漫懷想、感性框架中的空缺，全然地全盤接受；奉當時西方經典作品為典範，並接受大多數那些被描述為深層「模擬衝動」的藝術運動宣言。這種對彼時認知中的西方現代主義藝術運動與思潮所帶來的想像，像是把握著歷史幽靈，或社群歷史中隱密的不可見之物，成為一種個體認同的藝術感性與權力框架或部署（dispositif）。原始的、不可避免的，個體自然將產生出對於精神同質性，或同溫層社群出現的渴望[4]。

以杜比（Wolf-Dieter Dube, 1934-2015）在書中描述法蘭茲・馬克於1912年所出版的藍騎士年鑑一文為例，其中道出對既存的美術組織主流的對抗，並以一種近乎未來主義宣言式的語氣來表達；這些徵象讓人得以想像那個時代的氛圍：革命、戰爭的奮力一搏的集體意識，對於突破既有制縛衝力的嚮往，意圖創造屬於時代的象徵。他們

[4] 佛爾特・索可（Walter Sokel, 1917-2014）透過提出兩種文化心理動力——一種是席捲年輕世代的內在自我覺知，與社會洞察力的活力論；以及另一種是被無能感重壓的社群，因而嚮往倫理式的理想主義——用以說明年輕世代透過「模擬衝動」實現對新文化形式的渴求。一種對於個體生命形貌的自由想像，在十九世紀末浪漫主義需求中顯現，展現出藉由與大地和鳴的、屬於人的（Volk）本質。（Bradley, 1986）

的意志力與自信，對自己與世界永不妥協的至高要求，驅動其朝向個人的目標邁進；拒絕一致性的理念與技巧。他們認為藝術創作的內涵在於無法被傳授的原創，非關技巧。（Dube, 1999）

　　杜比在書中描述克爾希納（Ernst Ludwig Kirchner, 1880-1938）的創作觀念，亦相當能呈現出現代主義藝術精神的片面：「對克爾希納來說，畫下來（zeichnen）即是展現（zeigen）。」以粗曠的筆觸迅速的抓住事物，呈現狂熱和急促的形式。而對處於同一個時空的諾爾德（Emil Nolde, 1867-1956）而言：「以可見的現實作為出發點，專心於抓住心中所想的目標，並且以融入心靈與精神的方式來轉化自然。將宗教深刻的精神性經驗，以嚴謹的思慮表達出來。」（Dube, 1999）彷彿在這眾多因子組成的身體基礎上，感受經驗或「感受身」呈現出具不同牽引力的「抑鬱」，如睡夢中暗地活動的心理機制、一種醒而未醒的意識樣態、掙扎其間的意志，眾多的腦內影像吸吮、抓取著的意識流，有著不得不將之表達、宣洩出來的衝動。

　　現代主義時期的前衛藝術，對同一性、再現模仿的界線切割或攻擊的焦點，在於對集體的、時代的、地方的感受貧乏，以及對感知變異（工業化、媚俗的大眾、中產階級的興起等等所引致的變異）的不滿。相對於現在，或過去百年，對於急邊現代化的我們而言（暫不論現代化或現代性意義的流變），渴求的心理衝動原型是類似的，但卻缺乏外向性探索的俗世理性發展集體意識或社會脈動，與相應的文化成長經驗或環境。現代主義精神[5]在封建倫理意識猶存的地方，除被

[5]　一種個體生存驅力，促尋啟蒙、救贖的形式可能；一種神秘感的、超驗形上

形式化之外，似乎難存在於不斷試探、揣摩權力位階的民族個性遺緒中。

現代主義的美學本體論

作為創作心理機制框架下的衝動，指涉著一種立即的、身體的倫理判斷發動，一種短瞬而真實的全身運動，彷如其終極目的在以確保個體的安適、愉悅[6]，或是對生存樣態的肯定。以衝動心理機制為關鍵詞，或相關的文化面向分析文獻為數不少，但單以衝動作為創作心理動力的分析，同時具典範描述現代主義美學本體論的思想，則以康德（Immanuel Kant, 1724-1804）的美學衝動（aesthetic impulse）與黑格爾（G. W. F. Hegel, 1770-1831）辯證形式衝動（dialectic impulse）為概念軸線。

在康德的「美學衝動」概念中，所呈現出的是一種形上道德意

想像需求的現代主義精神；一種對「人的本質」好奇、哲學式提問衝動的現代主義精神；一種仿如生命意義感缺乏的「懸念」──生命中的「業有」（Kammabhava）與無明相互循環的、「業有」組成的動力個體中，離不開時代的、社會的「脈動」牽引互為著的各種變動自主反思。在浪漫主義時期以前未曾發生過的、對藝術主體的「反思」，也正因如此而反證其自身的現代主義精神。

[6] 創作行為的樣態，像是戀愛時的生理現象一般：腦部釋放多巴胺，產生幸福和喜悅、心跳加速，讓人興奮異常活力充沛、注意力集中、食慾降低、血清素濃度下降等等現象，和強迫症患者的情況很像（謝伯讓，2015）。或是一種尋找實體感、確認感，簡單如冬日的飢餓狀態下，迎面而來的一碗熱湯時，或更深層的企圖，如人我關係的掌握；一種不斷的渴求。或是將西方形上學視為救贖觀念實踐準則的渴望（aspiring）。

志，一種未經審思的、具有直覺倫理意味的衝動概念。強調精神性道德倫理的「持有」，相對於物質帶來的欲望「持有」感受；在一種理性自主的、互為主體的可能與需求中，呈現出以直覺探索、拼組的世界觀表達。

先驗倫理意識的生成，與社群的文化發展中，集體對公共行為秩序的期待心理機制，互為地形構「個我」的存有與對外在世界感知意識、意念的期待；這樣的「美學衝動」概念框架，先驗的身體倫理意識、感知、感受──具形而上的、精神性倫理出發的身體感知意識，已超出了單一簡略的生物性欲望或動機的解釋；同時，深構一個倫理演化歷史與權力的遞沿，則表達出與「個我」存有互為的時代與社會脈動樣態。

麥克馬洪（Jennifer A. McMahon, 1956-）認為，在康德的美學自律概念（與其道德自律性類比）下，作為能生產行思界域（realm）的個體，不單單只是衝動或本能地（not simply an impulsive or instinctual response）回應外界的刺激。在道德界域上，人是超越自然決定論的，並延伸至美學判斷。在此美學判斷中的重要差異是，經驗世界的掌握似乎超越心理較高的所及之處。康德認為美學判斷將能自由決定世界知覺，而非受原始自然本性所需的決定過程符號化（*names the process*）；如此我們以如同作為道德媒介般的理念表達、經驗著世界。（McMahon, 2011）

另一個關於美學自律的概念則是來自於黑格爾。黑格爾視藝術為時代意識（the consciousness of an age）的表達，故而藝術作為文化定

義下的機構（institution），其形式是歷史的。其自律性（autonomy）被理解為具藝術意義與文化重要性者，必是與藝術形式歷史相關聯的。即使這些形式被認知為具政治與社會性格的意識表達。這美學自律性的符徵、符號（notion）的強度關聯於藝術作為一個有意義系統的、只能參照其歷史性發展為核心之物。（McMahon, 2011）

相較於康德的「美學衝動」，黑格爾認為：藝術能在時間、歷史的辯證中，以一種衝動的樣式呈現，透顯出精神、意識、意志等的表達。康德將理性（reason）概念視為一連串固定清晰符徵的總和，而黑格爾則將理性視為合理性（rationality）的內在衝動（immanent impulse），在人類經驗體系中實踐其自身；相對於康德的倫理形上學的不可言說性，黑格爾的倫理形上學則有其現實實際運作的可能（Sterrett, 1892）。康德對形而上精神符徵預設的推崇，對比著黑格爾肯定人的意志衝發與釋放。

貝特霍爾德邦德（Daniel Berthold-Bond, 1953-）提到黑格爾的欲望概念（作為自我意識存有的範疇圈限活動）時，使用了 "striving" (das Streben) , "impulse" (der Trieb, die Triebkraft) or "impelling and guiding principle" (die Fortieitung), or simply "energy" (die Energie) or "power" (die Macht) or "force" (die Kraft) 等衝發、奮力、驅動的、能量的概念，作為其欲望形式或與主體性實質關係連結的概念。黑格爾認為物質有一種進行延展或發展的內在衝動，就如同亞里斯多德（Aristotle, BC 384-BC 322）所說的：'matter desires form'（「物質欲求形式」）。（Berthold-Bond, 1989）

　　康德在實用理性、範疇律令與衝動意欲的相對概念上，與黑格爾不同；黑格爾認為在精神外顯的「世界」──機構與習俗的主觀、客觀精神辯證活動中，會透顯出「絕對精神」流動的「片段」。對於現實感受與事物本質之間的落差，如果沒有「衝動」，現實感的外顯就不可能出現。「衝動」可以化解，或者作為實現「內在自我決定」與「外顯現實感」之間落差的彌平───一種對於「真實感」的確認。

現代主義信念的消逝

　　無論是對於現代主義式樣的「認同或誤讀」，在當代傳媒影像的影響下，前衛藝術精神的原型逐漸失去其作為對抗時代、創造歷史的力量。但作為繪畫美學形式與生活風格的現代主義運動式樣，於今日以文化產業或美感教育為基礎的文化政治活動中，仍持續其影響力。

　　當代各種文化、政治潮流運動的現實，是一個讓個體啞口無言的巨大力量，時間積聚、累積的強大力量；不可能由歷史主義式的推想，或概念邏輯論證就能返回其「自身」。（可被討論的、流動不定的「自身」──本質式的「實在」）反倒是，配戴著前衛藝術精神的辯證操作，在物質文明科技進展的今日，前衛藝術在「概念等同實質」[7]的收編動作中，政治性地操作著抵抗，成為佩涅羅普之網（Penelope's

[7] 「概念等同實質」是個體每日意識流轉的機制，意識流動與「實在」的強力掛勾，成為對觀念藝術、與其後的當代藝術發展，賦予相當的權力。

Web）[8]，持續維繫著對「實在」的追求。

　　由法蘭克・富里迪（Frank Furedi, 1947-）在對菁英文化（左派）發起的反菁英、平庸化文化現象，提倡包容主義，以及加上雲端科技等的發展、數位機具的平價化，助長了弱智媒體大量生產等等現象的抨擊中，表達了對現代主義精神消逝的不滿。富里迪認為，知識分子失去提供宏觀觀察的經驗、對高深知識的好奇等等社會面向的貢獻。此乃以現代主義時期的知識份子典型信念出發時，必然將有的反應。但是，同時在重視個體殊異經驗的、感受良好的經驗，與殊異性公共管理政策的「創意」表現[9]事例中，則彰顯出現代主義管理思維的無能，打擊了現代主義信念。

　　當代科技的自媒體機具環境，讓個體看似具有自主的觀察經驗與意見，但卻缺乏宏觀的視野──一種看似懷舊的極右派觀點。數位影像時代網路知識鏈的龐雜現實，打擊著富里迪的知識分子理想。他提出：多元的、非普世標準的、讚揚差異的後現代主義者傾向於迴避定義，因此後現代是個易變、讓人困惑的概念，難以做出界定。在不安、懷疑的風氣下，對啟蒙傳統失去了想像、對知識不懷抱信任，不確定感由是增加。同時對於包容異質性的文化相對主義，對傳統右派知識菁英階級擁有特權的不滿，亦逐漸形成某種妥協的、平庸的總體社會現象。（Furedi, 2006）

[8]　出自荷馬（Homer, c. 750 BCE）的《奧德賽》（*Odyssey*）。已延異成暗地裡的頑強抵抗之意。

[9]　公共管理政策作為「民主化」的表層意義，實則弱化民眾參與的批判深度，「成功」的少數特例反而成為政策宣傳的重點。

　　高度政治設計的民粹社會，討好民眾「參與」的幻覺，藝術活動遂成為「參與幻覺」的慶典樣板，對於市民的品味與美學判斷之提升極為有限。傳統封建文化變形的訓育提倡包容、妥協的感受，使人民安於現狀，並在這樣的情境中交出個體的權力；一種文化上對被動式主體的逢迎。文化經驗成為政策設計下的內容，而更多的文化論述則抹平任何不適的、具批判性內容的尖角。龐大資訊流的社會、形式化的（自然提供出可被操作的）民主制度，則無不加速了時代流動中此般尷尬的處境，一種回不去的現實。

　　前衛藝術的批判姿態不必然帶來烏托邦式的創新，但是其帶有絕對傾向的理型中心式的文字表達、來自於「實在」感的勾引，仍極具誘惑力；這必然的脈動，帶來更多的討論需求，更多「不能不涉入」的循環。前衛藝術精神不死，但能否放下啟蒙傳統的「希望」與「實在」的連結？現實的脈動，由不得個體式的懷舊或「感受身」自意識啟動時，即對「實在」揉合出的強大連結。

　　現代主義式的承諾已經逐漸地消逝。歷史的大爆炸，依著不同的速度遠離不同的個體認知，不同世代個體的混成現實，對於靈光作為「真實」（「實在」）的體悟亦有不同。當個體身陷誘惑與救贖兩極化的力量中，以永不停歇的反思提問姿態存在著。我認為，以一種面對「深淵感」的心理反動──一種來自靈光消逝頹喪感的反動「權力意志」，依然是創作心理動力中相當重要的一個信念。

與現代主義美學道別？

波里斯・葛羅伊斯（Boris Groys, 1947- ）指出，當代藝術是品味的過剩現象（包括多元品味）。在這層意義上，藝術是多元化民主的過剩、民主平等的過剩。此一過剩，同時穩定著也搖晃著品味與力量（權力）的民主平衡。而這個矛盾，正是當代藝術整體的特性。（Groys, 2015）

這種原以為仍存現實感、「實在」感的質變，使得前衛藝術的「批判」操作，亦有了不同的看待方式。批判是為了喚起注意；並認為作為對意識形態遠景的模仿、批判，或破壞等等操作、規劃，永遠將是某種「虛構」，因為政治現實之所以成為抽象概念中的「現實」，就不可能在提出批判概念的作品當下有直接、有效的回應。

對於政治現實等「世界影像」的剪輯、鏡位的安排以及構成，與大腦神經元訊息的處理速度同步，或甚至更快，已然到了只有「尤里西斯自縛」般的抵抗，方能勉力完成對這「世界影像」的批判或抵抗。這對抗的畫面或譬如人定勝天等等的「神話」，一直流傳著、誘引著，同時反證著人類本質上的侷限。

過去僅有菁英文化社群中的大師作品才有可能被賦權，當今古典前衛的各種形式，設計的、生活美學的、媚俗的物件或形式，也在眾聲喧嘩中得到「某種」程度的政治賦權；葛羅伊斯認為，視覺藝術形式與媒介的美學「平權政治」存在，才有可能實現政治參與和反抗；或反過來說，為了實現政治參與和反抗，必須有美學的「平權政

治」[10]。

有趣的是，促進此平權可能的媒體，與其所製造的「影像」機制，可能反過來成為另一個壓制個體的機制：媒體的政治工具化，當技術政治既賦權予個體，卻又在個體殊異的茫茫大海中，展現出不得不的官僚標準化管理機制；法制化的社會發展，在個體自覺與公共意識不足的區域，越發增益文字化的繁瑣規範；同時，其力量亦展現在語言文字的「實質化」[11] 傾向上。個體依存於社會中「語言等同實質之所指」的文化環境時，藝術的再現語言大概只剩下純粹為社會權力位階的鞏固而服務的功能。當語言或其他文化形式的感受聯覺（synesthesia），將「差異」感知的潛能平整化，例如當法律業已代表了所有既存的差異時，藝術再現這樣的差異遂也變得多餘。

數位媒體、雲端資料庫等機制運作，產生對文化、歷史記憶身體的拆解，或再淺薄化、平面化的作用。在數位世界的虛擬化「公共領域」中（無論其公共性的「成熟度」高低），大腦習於虛擬「實質化」地以概念回應世界圖像；當生命可以被複製和取代，在失去其獨特性、以文件、影像取代其「真實」的時代裡，藝術關注的已不再是現實，而是現實的符號化可能與影像符號的建置自主性。（被改變的是

[10] 這裡並不能確定葛羅伊斯的平權政治與公共領域（Public sphere）之間的論證關係。亦不知這樣的「平權政治」在不同的地域、文化中，如何以各種不同的脈絡樣態呈現著？政治活動的藝術作為、批判意圖亦各有不同：其中有個人美學目的、認知素養不一的、政治目的優於藝術自主性的等等意圖宣稱；更何況優雅的美學「平權政治」，並非政治參與或反抗的必要條件。仍舊是在個體與公共社群倫理中，在關於「信任」的軸線上作拉鋸。

[11] 本文中以「實質化」與「實在化」視為同義的互用。

現實感，或現實世界的真實感，以及由之而來的藝術轉向）於是，人成為了同時活在符號之中與符號之外，一種既分裂又黏合的補綴生命體。現代主義的遺產，除前衛的衝發意志與精神外，已無法對應。

　　如何面對這種勉強的補綴感？種種內在抵抗、美學的不滿足、如「衝口」般的強烈反抗意欲，對於另一種「生活世界」的群體衝動或脈動有一種嚮往，概念式地（in rational scheme）想像出一個因生存困難而有高度自律性的烏托邦社會，必然地存在於他方的高度期待諸心緒的生起等等此番現代主義式的意志，如保羅・克利（Paul Klee, 1879-1940）所說：

　　某種火焰想要活起來，它甦醒了，隨著手的指揮吐著火舌前
　　進，火焰到達了畫布，進佔了畫面，然後，一顆火星跳出
　　來，在它想開闢出來的環圈上合攏：回到眼睛，回到更遠之
　　處。（Merleau-Ponty〔1961〕, 2007）

　　這「某種火焰」、內勢或內蘊般的混雜團塊，在身體的、視覺的運動中，展現各種存有的面向。「某種火焰」內勢所指的衝動，是一種把「自我」交付出去的、沒有語言的、一種畫布、材料、視覺、直觀等的抽象團塊、一具感官實質物件纏縛往復運動的身體、一種超越日常意識的可能。像乩童般的恍神主體，或主客無二的身體。這由美學、政治、經濟等不同樣態組成的「世界」，同時又互為主體地需求著、纏繞於一種欲求一致性的社群心理中給予認同著的、勉強的「補

綴感」身體。

梅洛龐蒂（Maurice Merleau-Ponty, 1908-1961）以身體作為知覺世界的基礎；而知覺（perception）做為身體與世界的「交纏」，意識（consciousness）則為其交互作用下的成果。「世界」的可見性「以一種私密可見性在我的身體中複本化（se double）⋯⋯」（Merleau-Ponty〔1961〕, 2007）無論是外向形式的抵抗，或內向形式的形上美學想像、信仰般的實踐，「某種火焰」的衝動即生發於個體與世界存有感的維繫之中。

衝動的流動，在微微鬱鬱的脈動氣壓裡不斷地分殊，恆常的感知需求仍想找到「實在」感的欲求；生活在此時空的個體，混雜多重身分認同，包裹著文化糖衣的日常薄怒中，不可見的鬱悶感不時鼓吹著衝動的流動。生活世界感性內容在不同隔代、社經階層的交疊，從鏡像階段開始學習的實在與符號指涉連結、價值感受與生存恆常性等的神經元關聯，各自尋找著感性發動或被發動的出口；現代主義美學的本體仍存──那批判的、內蘊的衝動。

衝動與「真實」

衝動作為一種內向性[1]的現代主義信念，一種存在於前衛藝術精神的差異化質變之物，一種個體以為的真實，可以是如同生存的「戰或逃」反應意識，或是甜美的多巴胺效應。意識流動中的衝動，意欲「真實」或理解「真實」；意識流動中的衝動，亦間斷地點放閃現，在時間軸上切片式地完成其自身的「真實」。

「真實」的定義或論述繁多，在此以兩種常見的文化定義真實樣貌作為描述框架：一、現世的真實；二、超越現世、具救贖能力的真實。

藝術創作者對於現實界的「真實」不滿或厭棄，進而延伸出對於烏托邦，或他方的、具救贖能力「真實」界的想像；阿多諾的「模擬衝動」概念指涉的是一種逃離社會的另類社會表態，表現不再是為了經營生動的形式。一邊染有現實情愫的潛意識，另一邊則又放棄現世之掙脫行為（陳瑞文，2014）。一種矛盾的，既黏著或被黏著於現實，卻又欲極力掙脫、訴諸於「表現」越界能力的「衝動」，以迎接「真實」——一個具備實體感的安適世界或救贖；因其不可知的等待果陀效應，荒謬卻又真實，無力掙脫身處時空的次元界。

我們所見的世界是「間接」地看到的世界，而非概念以為的絕對真實世界；完全地掌握意識，或概念中以為的絕對「真實」是不可能的；在相關文獻上，我們已經知道大腦不只主動詮釋外界，同時亦經常踰越編造。通常人只有在感官意識與預期不符時，對周遭環境才有

[1] 內向性的現代主義美學，是指對藝術感知的「慢」技術掌握，從中實踐「超越」意識的期待。

覺識（覺知與反思意識）。

　　當周遭環境的人事物完全可以預測時，覺識便絕非必要的。這一種身體直觀的、實質狀態生成的感覺，對生活、生存決策是必要的；快速地理解他者的訊息、決定戰或逃的反應。我們只接受呈現在我們眼前的現實，每個人都認為自己的認知方式才是真正的世界（Eagleman, 2013）。大腦的運作並非總是以我們所以為的方式運作，人們對於感知的意識體驗，將因為不同個體的感知詮釋腦區而改變。

　　時間軸上的剎那連續單位，不斷地填充著作意（manasikara）於生存的完整、愉悅、安適等等的衝動念頭。個體的欲求與社會整體運作的互為存在內涵，在文化內容中以不同的形式傳承著。人們不斷地預測未來，設想、期望等心理作用，影響了人對於事物的實際感知（Kurzweil, 2015）。這充滿激情與期望的幻想、種種原始的盲目衝動本能、欲望等行為動力樣態，尚比不上佛洛依德（Sigmund Freud, 1856-1939）在《日常生活心理病理學》（*The Psychopathology of Everyday Life*）一書中，羅列了幾百個關於不由自主、失誤行為的實例，說明著數量龐雜的人類心理複雜隱蔽動機，種種心理動向皆埋藏成為衝動本能、欲望等行為種子的可能。

　　當我們大部分的意識在於維持一個以為的單一「我」感，單從知識面的理解，仍難以意會個體複雜多變的意識流動。麥可・葛詹尼加（Michael S. Gazzaniga, 1939-）提到，腦部會形塑、編撰出品質不良的自傳；我們的左腦會對訊息進行編譯、詮釋、合理化機能表現，形塑並維護一個習以為常的「常態自我」意識。從出生、意識啟動的

當刻，即已開始維護的常態自我意識（或有說前世記憶、業力的累積），不斷地隨著生命的活動流轉著。

對於這樣維護一個習以為常的「常態自我」意識模式，庫茲威爾（Ray Kurzweil, 1948-）以夢的產生為例，認為夢的產生是一個大腦的發散思維（divergent thinking）與維護常態自我意識的實例。夢的產生是用來對事件記憶的殘缺、不滿進行修補，以做出一個合理的解釋（Kurzweil, 2015）。大腦的發散思維亦來自冗餘（redundant）模式增生的需求，用以增加大腦判斷的準確度。一種不得不，或甚至沒有覺知到的衝動：來自於身體生存機制的種種修正、補充，使之得以繼續生存下去的驅力作用，不時地、無間隔地尋找最適化的生存模式。

人們相信創意的激發與生存優勢的掌握成正比：大腦能否找出「絕佳隱喻」，是創造力與生存優勢的重要層面；大腦新皮質就是一個偉大的隱喻製造器，是我們成為具有創造力之物種的原因。根據研究，大腦的模式辨識器能以每秒高達一百次的頻率進行激發（謝伯讓，2015）。在極短促的時間內不斷確認生存的狀態，有些會進入意識，有些則留存在身體的感知、進入至潛意識，或以不被覺知到的方式，進入到意識的編造組織裡——編造出一個以為的「真實」。前衛藝術的批判具超越日常意識的潛能，呈現藝術創作作為一種逼近理想「真實」的方法。

身體脈絡化直觀感知的「真實」

目前我們對於直觀經驗中的身體內化作用仍不甚清楚。祥恩・貝洛克（Sian Beilock,1976-）認為身體的動作會影響「感受身」意識網絡的組成樣態，一種身體與意識的互為。貝洛克認為身體記憶作為一種啟動（ignition）開關般的機制，身體的姿態一旦改變，情緒反應模式亦隨之不同。

相關文獻中，已發現人類的表情、肌肉和身體感知，對於情緒紀錄方式、社交能力育成有著相當大的影響。身體參與個體存在感知的互動，並建立其存有的感知資料庫；身體動作經驗的記憶，對於人們進行抽象文字意義的理解是重要的；如哲學家路德維希・維根斯坦（Ludwig Wittgenstein, 1889-1951）所言，「語言與行動相互交織」（Beilock, 2017）。一種身體感與語言意識的連動機制。

對於藝術創作者常由心中的直觀內容、自身感受經驗出發，以抽象的身體意識地景，抽象地描繪對應、座落現實中的經驗；但是這種處於「意識」與「潛意識」之間、無法時時被察覺的「前意識」、日常意識的遞迴活動，彷彿被設計來調適生存般，只有在必要，或出現相關聯的訊息時，才會如同開關一樣被觸動、想起，同時，許多身體經驗的圖景也在此刻湧現出來。

於是，身體的形構與感受分析成為衝動與身體關係的重要基礎。種種關於衝動涉入身體概念的語意，譬如：完形的身體、技術的身體、倫理的身體、日常身體與儀式身體、想像的身體、敘事的身體、

物質的身體、投射的他者、社會的身體、擬人的物件身體、具主體性
定義與感知的身體、靈魂恆存的身體，拆解為概念的、供方法論辨析
用的身體、攝影的身體、影像身體、觀者的身體、疾病的身體、非主
體的身體等等，展現人類文化中對於身體感形構的複雜程度，與形構
其樣態的欲力。

「衝動」心理機制成為生存意識「實質感」的必然，在「衝動」
心理機制與身體的多樣拓樸形態描述中，可以進一步看見衝動多樣卻
又集中單一的語意。譬如，可從現行文化中對於身心調節的技術，展
現自我控制的信念等面向上理解。舉例來說，由氣之身體延展而出的
修養工夫論[2]，從冥契主義的天人合一思想中，提供另一種完成主體身
體的脈絡直觀方法，一種維繫個體存有真實感的文化內容。

衝動語意在中文世界裡通常帶有負面意象：譬如情緒過於激動的
個體、不受控制的個體等等，對於非理性心理活動的控制，成為某些
社群信仰的價值信念。種種身體感的「促」動，讓意識可以在沒有理
性概念推演下編造、組織各種可能的延伸，或推動生產衝動語意。

對於身體感實質化的形構衝動，在原始創作行為中即已存在。藝
術創作者對於創造「意義」的永不滿足，一個不斷滾動的、形塑衝動
欲力的身體風景：當創作出某個「暫時的現實」時，旋即出現另一個
意欲破壞重構的衝動，不斷地對「暫時現實」或「真實」感的欠缺，
持續進行第二衝動、第三衝動等等的輪迴樣態。一種長存的、對「真

2　譬如：「夫志，氣之帥也；氣，體之充也。夫志至焉，氣次焉。故曰：持其
　　志，無暴其氣。」（孟子）

實」聖杯的追尋欲求。藝術創作即在這種種透過模擬真實，形構出人的圖像。

日常的身體意識多數是傾向於直覺的、無須專注的訊息。那麼當遭遇生存威脅、安適愉悅感受遭遇阻礙時，才啟動的自我對話、反思模式，或近乎宗教狂喜經驗與敬意[3]等樣態需求；這些身體意識樣態，亦隨著文化、經濟環境條件、社會脈動而有所變異。能以直觀感知形塑「物」的性格，是一種更為真實、持久、本質性的感知轉換表達。這種「感知真實」的觸動，不同於日常隱性訊息的認知處理，是一種類似於脈搏跳動的身體空間中，瞬間進行脈絡化組織與意會的直觀意識。因此，對於產生於創作直觀交融中的經驗，一直受到人類高度的重視。

當大腦或身體對所感知的內容不明時，便促發語言、意識的編造心理機制。這種身體感知意會的本能、驅動語言符號化的「衝動」，成為標定生活世界安定感必要的大腦生存設想機制。種種處於人群中的細膩身體直覺、下意識身體感知樣態的「感受」中，身體指揮著語言腦區的「感知意會」本能，成為極為重要的「真實」中繼或中介機制與因子。東方密契主義的身體訓練，即強調這種直觀的、「感知意會」本能的訓練，以達到無意識的、準確的「神」境界。

此般脈絡化直觀能力，因其直觀的真實感強烈，與自我整全感

[3] 麥瑞特・菲亨斯基歐德（Marit Werenskiold, 1942-）提到馬蒂斯（Henri Matisse, 1869-1954）對於「表達」、「表現」一詞的概念使用，指涉的是一種形式的情感表露；表露出近乎宗教般地對生命狂喜經驗的敬意。（Werenskiold, 1984）

產生連結或等化關係。這種直觀能力於自我整全感的形塑、模糊的、烏托邦式的「心理懸置感」直接相關，難以滿足於一般現實的感知內容。菲亨斯基歐德提到：馬蒂斯想要表達的感受是寧靜與和諧（tranquility and harmony）的美學愉悅（aesthetic pleasure）。一種立即性的（spontaneity），與圖像表達的興奮感形式（excited form）（Werenskiold, 1984），這樣的形式是現代主義美學的精神屬性之一。

　　立即性的脈絡化直觀能力，同時也展現在人們相當容易接受「擬人論」的文化表現上，也就是說內建的直觀認為或預設，同樣具有生命的物體應該會有等量的心智推理能力。譬如，當我們面對人類複雜的表情語彙時，所表現出的強大辨識能力以及實質感，強力地置入意識流動中，並引發間歇性的情緒或感受。這種鏡像的直觀視覺表現，引動美學身體[4]直觀感知上的豐富語彙，並強化意識來回震盪交流的程度，類似沃林格（Wilhelm Worringer, 1881-1965）的同理（empathy）意識——一種近乎出神的直觀，專注於抽象表現的衝動身體感，並帶給個體療癒的效果。

　　人對於理性邏輯上不存在的絕對真實，卻在脈絡化直觀中認真地、以為「有」地建構它，以凸顯個體存在感。而此般生物機制的弔

[4] 美學身體與感受身的差異：前者是關於創作行為的感官知覺綜合體的概稱，而後者則是一般的日常感官知覺綜合體的概稱。關於美學身體的形構，葛詹尼加認為美學是一種特殊的感受，既不是反應、也不是情緒，而是一種了解這個世界的特定方式，是一種伴隨正面評價或負面評價的感受。像是動物對於眼前事物，決定要接近或不要接近、是否對生存是有益與否的原始判斷機能。這種機能與具有「打冷顫」反應的音樂、飲食（得到油脂和糖分）、性交，以及沉溺於讓人感到興奮的活動時，所啟動的腦部區域是相同的。（Gazzaniga, 2011）

詭之處，莫過於習慣性地忽略日常與他者實際互為主體的經驗，以及互相成就存在感知的現實，依舊遠望他方的烏托邦。甚至在對於存有意義疑惑的探問中，以「精神、靈性」之名合法化美學想像的自負[5]。

語言臨在的「真實」

在身體的直觀脈絡化操作中，對於語言的指涉或準則實踐操作，左右著「真實」的追求或生成。在後真實（post-truth）、全球化、資本主義運作下的媒體操作或訊息，造成人們對「語言」的不信任──此一原本應作為自我整合與社群聯通「我群」（we-ness）狀態的「語言」信用落差（credibility gap），激化了社群分裂與個體焦慮與無能感。同時，為吸引更多目光，其多以激進的形式獲取權力（May〔1972〕,2016）。羅洛・梅（Rollo May, 1909-1994）認為：

> 語文解體前，有個中繼階段。那就是淫穢。它運用語文打擊我們的無意識期望、破壞我們的安頓，並切斷我們習慣的關係形式，由此獲得權力。淫穢的文字以虛無的不安威脅著我們。⋯⋯淫穢的文字形式對於語言的破壞作用甚鉅，個體間的對立關係激增，其貶抑、破壞語言，更忽視語言象徵可

5 大腦科學的解釋並無法阻斷身體直觀的、對真實感的渴求。藝術直觀的、想像的，或甚至是神話的編造，勢必是一種「自負」；對於「人的意義」編成極為重要。

以指涉超越自身真實的完形（gestalt）作用。（May〔1972〕，
2016）

同樣地，阿岡本（Giorgio Agamben, 1942-）也提到，前衛核心精
神實為一兩面刃：一種「裝置（部署）的褻瀆」行動策略，破壞社會
常規（語言）；同時卻也造就多面的、非既存概念的生態。對於強力
關聯生存意識的語言，其間的互為作用或可分析說明，卻難於當下啟
動自我反思。

生存意識雖是知覺生理的必然機制，但同時也形成了一種識知的
弔詭：對於「普遍性」的設想或「以為」，相對地忽略了「個別性」
或「特殊性」的內涵；或是對於「普遍性」的設想範圍過於巨大。一
旦意識到語言的缺陷或意旨之模糊、不合邏輯，曾經失敗的社會行為
經驗記憶，對於「臨在」語言現場的身體，慣性地以「普遍性」設想
著自身的完整意識，面對一直不願承認挫敗的感受阻抗，形成了身體
的僵硬。

每當身體「臨在」語言現場，意識到語言的缺陷、意旨模糊或不
合邏輯時，「感受身」便一直簇擁著大腦「急切」地編織堆砌合情合
理的語句，即出現了「名以定形」的情境。「語言對話中，原本不清
楚的事就說出來了。」（Billeter, 2011）

語言的疊加，實非本意，而是不自覺地產生聯覺與社交記憶之綜
合樣態。面對自身的窘迫，以透過流行文化中自我解嘲，或成為旁觀
者的身體養成技術，一種閃避感受阻抗（人類閃避衝突的習性）與身

體僵硬的技術，即成為常見於社群平台上的種種「現代人技術」之一。

　　日常判斷的語言邏輯忽略了曖昧的感知灰階空間──感性曖昧灰階越多者，敏感度越大。藝術表達是想像與感性知覺，在抉擇光譜兩極之間的灰階「延展工夫」。像是芝諾悖反（Zeno's paradoxes）的箭喻反思，對語言認知的破壞，將知覺進行極大化的薄切（thin slice），在時間停滯的「瞬間」、接觸感知的「瞬間」（抓住如是瞬間則需要「工夫」的訓練養成），即進入了一種形體生滅的幻影與實體「有」的辯證綜合階段──一種深刻的、可作為原型的、得以進行循環操作的實體（entity）──一種暫時的、以為有效的「真實」於焉出現。此一作為方法學意義的「真實」必須被實踐（無論其產出為何），以便完成其作為意義的「真實」。

　　語言「真實」的感知意識流動，如同日本的「落語」表演般，在極致的身體模擬與表情聲調中，形成「勾人」意念的機構場所；以連續性的、熟練的語句表演，彷彿從人的潛意識流中綻破開來、淘淘流出的欲望意念，以一種無法見縫插針的流動速度淘流而出。此時所透露出的「真實」，並非影像、聲音或意念，而是以一種跟不上，或緊跟在那個語言串流的「想」之「驅力」般地疲於奔命。彷如拉岡（Jacques Lacan, 1901-1981）所述之「原物」（Das Ding, The Thing），一種「無能為力」的、與「真實」之間的真空間距。像是許多人在夢裡常有的發不出聲音，只能眼睜睜地看著事件發生等等的無力感般，一種個體自我與「以為的真實」之間，不得不跟上卻又無力的感受。

在日常語言交流中，感知意識成形的剎那，據稱是 0.013 秒以內瞬間形成的認知作用過程[6]，快到大腦無能質疑、自我反思其意識成形的過程，以為一切是個連續的、光滑無接縫的「真實」，並成為經驗主義者般以為的實質感受，一個在有限視角與完形心理等混搭反應的「盲區」；一旦這樣的「盲區」瞬間完成，便很難不以為真。情緒的揚起猶如病識感不足的個體般，或酒醉者宣稱沒有醉的「真實」：一種在酒精作用下，可以意識到些微的混沌，但是以為仍清醒地可以言語判斷的那種「真實」，其實是身體動覺的綜合效應，或直覺判斷「盲區」的作用。

社會化行為的「真實」

個體社會化過程的自我認同心理與意識機制，時時不斷散發的衝動驅力，成為形構創作心理動力的必要成分。個體於社會脈動中的交纏，直觀脈絡化的意識型態，遠遠超出語言概念的可操作範疇。

古斯塔夫・勒龐（Gustave Le Bon, 1841-1931）的群體無意識，或從眾效應理論與諾爾紐曼（Elisabeth Noelle-Neumann, 1916-2010）於 1970 年代所提出的「沉默螺旋理論」（Spiral of Silence）等等，無不說明了人際間紐帶關係，對現代性身體的形塑效應。

[6] Lewis, Tanya. "New Record for Human Brain: Fastest Time to See an Image". *LiveScience.com*, 17 Jan., 2014, www.livescience.com/42666-human-brain-sees-images-record-speed.html, Accessed: May 27, 2018.

群眾永遠比個人愚笨，但「歷史還是要靠著這種本質愚蠢的群眾運動來推進，激發人類走上文明之路的不是理性，而是充滿激情與膽量的幻想」。（Le Bon〔1895〕, 2017）

「見與被見」（seeing and being seen）的身體──作為自我形象與社群關係的核心生存驅力機制，時常引發以某種意識型態式樣的美學身體為框架的模仿效應，以提供一安全、舒適的「常態」完形身體。作為個體衝動、社群脈動來源的常態完形身體的形構與維持的方法學中，藝術創作身體中的「見」，提供了個體「身分」的寄情，以及脫離社會規範（social norms）的美學社會性。（或可將藝術創作戲稱為某種奢侈的社交恐懼療癒機制？）

對個體而言，在資訊密集的時代社會脈動中，無覺知與自我反思，或以無能於隱性社會規範的「精神勝利法」自處，更易於被癱瘓在大量的資訊流動的社會脈動中。同時，「自我」感知判斷的類比範圍不大，大多數是如同數位位元的「有」─「無」二重「門閥」（threshold）反應：非黑即白。視覺大腦瞬間對於視線對方的眼神、臉頰肌肉、嘴唇的造型與開闔動作、表情、面相的社會階層標籤序列化等動作訊息中，作出極為快速的判斷；然而，卻是以破碎的、馬賽克式的直觀「門閥」效應所作的反應判斷，並形塑一個「我感」的視覺身體。

此一將周遭一切視為「理所當然」的身體直覺與意識，承載著現實經驗內容與社群文化的符號標準，與身體直覺迷誤（malfunctioned）的疑懼：疑懼失去那被視為理所當然的主體意象自

我整全感（holistic being or wholeness），一種套套邏輯式的存有。

身體的社會想像是模糊的、不易掌握；在「互動模式」中，在身體進行感知協調（sensory adaptation / sensory amplification）的恆動中，形成美學的、情意的、感官的（aesthetic, emotional, sensational）的共覺或聯覺「自我」。面對這種天生在本體論閉鎖認知／二元相對的缺陷主體身上，即使進行一種持恆的、紀律的批判與反思，這具軀體卻依然不斷地在焦慮中，低鳴著不確定感的衝動晃影。

個體在社會化的過程中，對於生命整全感的協調或不協調（resonance or dissonance）感受，或可說是一種美學身體的倫理衝動──一種深層的「模擬衝動」（impulsion mimétique）：當美學敏感度（aesthetic sensitivity）[7] 力量集中或高漲時，對於抽象化、符號化表現的驅力，顯得鮮明急切地、迫切地想要表達的衝動──一種急欲證成自我圖像實質感、生命整全感協調的衝動。然而，這種短促的亢進，亦常快速地宣告其抽象化、符號化表現行為的終結，並回復到日常感知常態、日常的低度焦慮循環。

是以，我們的身體不斷地與外界互動調整，時常跳過意識的知覺或編造，逕行生存常態感知的確認。這種持續於身體感知迴圈的個體，將感受到雖然似乎常處於混沌的、「偽一致性」的世界之中，卻無能主宰的焦慮，唯有放任原始衝動與「偽一致性」世界接近。對於真偽感受動盪的衝動，與其他原始衝動不同，是道德意識（類似於

[7] Kathy A. Smolewska, Scott B. McCabe，以及 Erik Z. Woody 對於高敏感族群有三個分類：美學敏感度、低敏感閾值（Low Sensory Threshold）、容易被激發（ease of excitation）。（Smolewska, McCabe and Woody, 2006）

康德的美學衝動概念）、自我形象的動力源，亦是認知失調的大腦設計——身體的感知協調與感知放大效應（sensory adaptation / sensory amplification）：一種大腦演化出彌平、調節痛苦的機制，在下意識中操作完成，完成「偽一致性」的世界觀感。處於相對性次元的人類身體，便成為原罪與救贖往返的幫浦機具。我們對生活世界的認知，大多仍停留在單一的點對點、線性連結的模式，對於自我認知的「魔術」誤區。

不願或無能察覺如前述的「隱藏層」狀態[8]，但卻又僅能保持著某種「我很好」的日常——所謂的自信，呈現出大腦對平衡狀態的維繫，降低出現對焦慮、恐懼、危險信號的低度反應頻率；人類喜於或習於在這樣的狀態底下「微享受」著的一種自信感歷程。維持一種低度覺知的生存與死亡趨力互動的頻譜帶，感受著直觀欲力的衝動：喜歡感受自信並能接受挑戰、喜歡感受自我前進的感覺、在社交焦慮症候中競比大聲喧嘩、個人的魅力風情，以成為社群中的王者（帶有雄性激素的物理樣態）；或編織著社群意識、豢養著自我感感知系統的熱度。

對於此般忽略現實的大腦設計現象，詹姆士・奧斯汀（James H. Austin, 1925-）認為，是潛意識為限縮大腦資源以作有效運用，將除去某些有意圖的感覺，而不使之出現在意識裡。譬如，幾天前觀賞表演時的感動（一種深層的確認感，尤其又是來自群體共鳴、具有壯麗感、崇高感等更大強度的感受時），逐漸地在日常慣習的意識運動

[8]　神經網路三層神經元之一，有別於輸入與輸出層。

中退位、消失或轉化，而這種「深層感動」的消失或轉化，也是大腦「忽略機制」的現象之一。個體意識上，常常自然地、自主地預設我們的群體感（weness）、深層確認感等，認為此種感受應該是一致的、難以拋開這最初所形成的正確感。（Austin, 2007）

感覺自己是正確的意識或下意識機制，與感覺自己是錯誤的機制是相同的。在大多數時間裡，這樣的感受機制是「正常」的，以便維持生理恆定。種種看似大腦的感知騙局，為的正是讓身體得以「活下去！」。葛詹尼加認為，理智雖然能夠列出一連串的選項，但仍唯有情緒才能做出選擇。越來越多的資訊進入我們的腦中，但是大腦的資訊處理模組還是以同樣的老方法才能啟動。大腦同時亦有所限制，有些事它就是做不到、學不來或無法理解。

大腦基本上是懶惰的，因為使用直覺模組來做各種反應、判斷，既簡單又快速，所需耗費的力氣也最少，因而成為大腦的預設模式。這些模組，比方如：互惠行為、階級意識、苦難覺受、聯盟共處、純淨等等直覺模組，創造出我們目前身處的社會倫理（Gazzaniga, 2011）。人總是將自己設想得比實際厲害，直覺上認為他人一定或應該知道，對自己所知且深信不疑的事情執著，增強自身的成就動機等等。此種機制的設計，是為了個體適應社群生存，從原始時期就已演化保留下來的人我識別，或敵友識別的大腦機能，並從中衍化生成無數種社會習俗，透過抽象的符號、語言、想像（或假裝），個體即能再現情緒模擬的機能。

情緒模擬、鏡像神經元、情緒感染等的身體覺知、移情作用，在

社交直覺模組裡、在一種共感的狀態下，無意識地模擬他人的內在感受或體驗，或活動中的情緒感染，將之轉換為抽象視覺的表達物，舉凡如語言符號等等。左腦的語言活動較右腦活躍，在進行反應的評估上，透過認知的處理，左腦亦較能抵擋負面思緒。一旦人專注於自己的情緒，能注意到其他人的意識便有限。大腦也就相對沒有餘裕去注意到互動的他人。譬如，憤怒（腎上腺分泌出的兒茶酚胺）的化學改變，會製造某種感覺，讓大腦不得不針對面臨的狀況作出解釋。在進行解釋的過程中，又可分為反身系統信念與非反身系統信念。其中，非反身系統信念是迅速、無意識的，讓我們活得比較輕鬆。（Gazzaniga, 2011）

但是大腦展現出（不得不有的）自信，時常與現實經驗衝突，反身系統信念與非反身系統信念因而出現混亂的認知失調（cognitive dissonance）反應。在資訊過載的影像時代中，出現意識結構瓦解的狀態，將個體帶入認知失調的狀態，不時地啟動個體自我防衛機制的衝動。

認知失調的影像世代「真實」

在個體建置自我認同，或社會化「真實」的過程中，對於真實的認知，在影像時代的快速發展下，逐漸地被影像符徵化，成為可重複的、不死的影像真實，取代或沖淡現實界的真實，逐漸脫離了前一個

世代的視覺感知、文化價值評判式樣。我們對影像的素養或識辨能力，在大腦的調適機制作用下，自行組織形成新的、可用的、適應當下文化情境判斷使用的視覺素養。過往的記憶真實，經大腦篩選後，成為標註性的濃縮綜合迴路，像是路標一般，被編制在影像作為真實符徵的認知軸線上，等候尋找「真實」的意識親臨。

當社會倫理機制在影像紛雜的訊息世界中流動逸散，來自個體的社群感需求，相對自我的肯定需求，世界的「真實」正在紛亂重組中；個體的反應速度、資源的掌握、自律信念的調節等等文化、行為式樣，正逐步分解成更為多元殊異的社群化傾向，以求取力保與個體自我認同相關的世界真實感連結。

對於當代的個體來說，成長於視覺媒體世界的身體，如同一個詮釋影像資訊的認知容器般，以仿若影格般的跳動速率、分鏡框取與剪輯，造就出「跳格」意識的思維與表達。粗率卻被隱含地（implicitly）理解為「理所當然」、具有表現正當性的身體感知框架或心理動力，成為當下生活世界中「觀看的方式」。在此般觀看的感知框架裡，存在著許許多多的假設、想像或是不可避免的誤讀狀態。

這個影像世界擬化的身體感知判斷，如跳躍般的影格畫面，間隔時序錯影的節奏等影像語言邏輯，重塑身體感，重整了原先肉眼對「真實」的掌握方式，形構出「快速、片段框取」的觀看或表達模式；與現代主義文化中的美學經典，或典範的身體式樣之間產生落差。其中，不免產生焦慮的身體現場，成為認知振盪的修鍊之域。當反思的距離越強，或拉開與現實感知被動性的距離，越得以看出許多

的假設成為了自以為是的公理，充塞在這些私我與現實世界間的辯證關係，並成為我們習以為常地「看」世界的方法──內在的主體知覺與外在世界感知的擺盪距離、拓樸式的扭曲（辯證）。（Murphy, 1999）

若借用拉岡（Jacques Lacan, 1901-1981）的現實（reality）、象徵界（the Symbolic）理論框架：這種由感知框架的顯現，過渡到抽象「概念」的形塑過程中，以創作表達形式，將之「實質化」（符號化）的「那個驅力」或衝動是什麼？在當代影像與資訊密集的生活意識／習性中，因數位技術的進步，媒體操控能力大增的「個體游擊」、「自媒體」、快且廣的旅行移動、理論批評文字厚度的增加等等現實，逐漸擴大形塑為具社會性脈絡的藝術創作形式，給出了文件式的、科技技術世界觀的、知識論式的模塑能力。一種帶著反思批判、不全面貼近物質的、若即若離於「真實」掌控技術的另一種「真實」。

不全面貼近物質的、若即若離於「真實」是優勢，也是弱勢。這種不全面貼近物質的、若即若離的姿態，激化資訊虛擬化世界的發展，肉體的手離開了勞動的、與生存強力相關的物質實作。從對具有手感溫度工藝的單純喜愛，一直到回應當下的純藝術創作；從個體的療癒，到匠人精神的價值傳承與環境調適。近代的文化產業、美學經濟，簇擁個體呈現美學想像與意志，影像媒體與資訊平台則提供了更多的選擇模組與材料，這樣的創作環境，對「真實」的想像與構築，自然地產生變異、位移。

現實生活中的感官記憶（視、聽、聞、嚐、觸）是大腦片面疊加

的「影像」，在語言質問的當下，無法回應或回答的瞬間，只得拋開理性辯證，或無力進行理性的辯證，而由學習而來的「感受身體」或美學身體的直覺，直截地在瞬間回應那「近似、好像」真實的「真實」。

大腦犧牲少許「正確性」以換取「速度」，捷思即是一種大腦為了求快而建立出來的計算捷徑。透過某些事先建立好的預設迴路，大腦可以節省許多資源，對於這些無法透過意志力進行矯正的現象，科學家們稱之為「認知不可穿透性」（cognitive impenetrability）（謝伯讓，2015）。此一「定勢效應」（Einstellung effect）、習性的反應，或一般人口中的「業力」，都與此現象有關。大腦只選擇欲選擇的資訊；平常我們所做、所想與所感受到的，泰半不受我們的意識所掌控。大腦卻只顧著上演著自己的戲碼。腦部運作大半超出意識心智的安檢管轄範疇。那個我，完全沒有權限進入（Eagleman, 2013）。這與平常日子中我們「以為」的，那個由「我」控制一切的意識狀態，兩者之間的概念極為不同。我們的身體其實大多數時候處於自駕模式，游離於影像世界的編造之中。

抵抗現實界的「真實」

人類能感受到、觀察到的真實（現實界的真實），是一必然的弔詭、不得不的存有情狀。不願沉寂於低度焦慮、游離於編造的影

像世界之中，現實界的真實成為人類個體掙扎與超越的對象。尼采（Friedrich Wilhelm Nietzsche, 1844-1900）的權力意志（will to power）說，即展現著個體在「真實」與存有間的關係。

　　尼采認為因權力意志執行而生的衝突與鬥爭，具有「正面健康」的創造力特質；而基督教的離棄此世投向他世的觀念，則是人類在虛幻與想像中造成頹敗的因素。權力意志說之重點在於肯定這個世界是唯一真實的世界，不需要再依持外力的幻象，個體應恢復自我主體性的、自主尊嚴的能力與責任的抉擇──是一種健康道德的作用，肯定生命發揮潛能的求生意志。但弔詭的是，這求生的意志卻是盲目的、無止境的、永遠無法滿足的；尼采宣稱「權力意志」[9]即是人類行為活動中，最為基本的驅力。（彭宇薰，2006）

　　人的主體意識來自於不同社群體系教條機制的「鬆乏」連結[10]；如果我們將焦點放置在人類並不擁有屬於他們其獨特的、唯一的身分（identity），而是由自己所無法察覺的體系與權力網絡構成的「自他互為主體感」；那麼，類似於尼采的權力意志說，在此便浮現其主張的識見：某種弔詭的、為了生存而不得不有的存有情狀，與主體意志之間的拉鋸。當大腦形塑個體喜好（preference）或美學意識「我」感的迴圈時，此般循環型態，使得個體成為「被奴役」遊戲中的一員，成為互為主體地、假象地被生活奴役的囚徒。而相對地，權力意

9　本書基於現代主義精神遺緒與殖變形塑「衝動」概念論述，在本體論的立場與「權力意志」有些類似之處，但論述脈絡不同，不作等號關係。

10　一種未覺知、自覺，或意識深刻概念化者，受社會脈動、從眾意識形態形塑者。

志拒絕這種單一理論形塑的「奴役」世界觀——即永遠舒適、幸福快樂的童話世界觀。

時代的、社群的美感意識是意識型態的，來自於掌握經濟生產的權力階級，或不可名狀的社會意索、權力鬥爭策略等的運作，同時更生產著當下的文化與認同教化；整個感受身，離不開意識型態或世界觀的影響，亦離不開互為主體世界的循環——一個現實界的真實。當文化產業抱持著護持資本主義制度的立場，宣揚、強化資本主義，在享樂性的文化消費中，滿足沉醉於一種虛假的幸福意識。如鴉片般地麻痺人們的自覺意識，從而維護了現存資本主義中的社會秩序作用。

因之藝術創作者保持自律性狀態的、批判性的戰略位置成為一種必要？阿多諾認為，當今的後現代潮流中，表面上帶有批判，實則向主流與商業靠攏的現象，早已使得後現代藝術失去其批判性，同時也失去了它作為藝術的基本立場。對阿多諾而言，一旦藝術放棄了應有的知識良知價值，便遠離了社會實踐而停留在愉悅層面，成為社會馴服的工具。（李建緯，2018）[11]

但是，成為社會馴服的工具有什麼不對嗎？個體可以選擇在一種不明的、自主程度偏低的生活狀態中愉悅著，有何不好？將批判性等同藝術本質的立場，對於多數中產階級市民社會的個體而言，在確認感文化（affirmative culture）裡進行主體性的建構，僅僅只是一種幻想？一種理型中心的、全人（holistic）理型的期待、理想生活的整合

[11] 我不想在這裡進入藝術倫理的討論或應不應為的主張，僅表達一個概念上的信念：保持自律性狀態的、批判性的戰略位置，畢竟這也是衝動心理機制的必然外顯。

工程──一個由權力機構傳達理想性格意識形態的謊言，最終市民個體只能以大眾娛樂消解權力機構謊言下的愁悶嗎？這個以批判性作為主體性建置的標竿，說穿了，不過是一種知識份子的自負？面對文化工業的偽個性主義潛流，具自律性的批判能貫徹到什麼程度呢？而當有人宣稱「人人都是藝術家」時，他又是站在什麼立場？一般中產，或弱勢階級有相對的資源或機會去理解，或被「如是地」啟蒙到達具備自律性的批判反思能力嗎？對於以藝術作為個體的啟蒙與救贖（真實的真實、超越的真實）的可能面向之一，不易完全以西方的理論脈絡進行詮釋或操作，而本書之目的，正在於操作多重迂迴意義的揭露，而非教條倫理宣言。

　　如以亞瑟‧丹托（Arthur C. Danto, 1924-2013）的藝術終結論（the end of art）為例；丹托並非在指稱藝術本身的消亡，而是藝術在人類文化中的功能被其他文化形式取代的現象。而丹托論述中倚靠的黑格爾藝術觀，是黑格爾從「理念」演繹出來的（其美學論述堅持「理念」對藝術的駕馭）。藝術終結論終結的理念，最終是在哲學裡回歸到了自己，以彰顯人自由本質的實現。黑格爾站在哲學的立場反思藝術，認為藝術已經喪失了真正的真實和生命，早已無法維持它從前在現實中必需的和崇高的地位，藝術已經轉移到人的觀念世界裡。（周才庶，2008）

　　歷史的本質本來就是流動的，丹托的歷史進程描述，顯現藝術作為一種抵抗、彰顯人的自由意志；同時對於十八世紀西方藝術對於在現實中必須維繫其崇高地位的藝術形式之不能，而被其他文化形式取

代等現象，顯現其現代化進程中，對於藝術主體性演變的關注。相對於我們在倉促現代化的過程中，以及形變到現代後的種種文化認知素養的今日，對於何謂文化主體的、適切的文化形式，仍有論辯的空間。成為社會馴服的工具與否，應是個體自為判斷之事。

　　我們不難想像批判性藝術，在一個基督文明國度背景的文化意識形態裡的主張與生成。相對於西方前衛藝術精神，東方古典思維中，並不主張主客二元思考，而是承許一種失去主體後的「再主體化」樣態。在這種藝術自律性、主體性的完成方法中，原有文化形式中既有的修養論，不也是另一種（內向性）形式的權力意志展現？透過「去主體化」，完成可能的生命超越[12]，抵抗現實界的「真實」。藝術表現的知識論轉向：藝術哲學化、乘載社會批判功能等藝術轉向，這個地方能否有足夠的文化內容支撐，抑或是更為紛雜、短促成形的「類主體」樣貌生成？則有待進一步的觀察。

　　這種相對內向性主體的轉折，展現在形上美學的想像中，不斷隱現出直觀的、如詩般的衝動──某種曾經歷「美」到接近狂喜的「感受身」（變動的、非恆常的）。這雖非永恆救贖，卻也不斷暗示、餵養著我們對自身救贖的想像，而這同時亦是一種主體化的想望：「羽化」然後「成仙」。無論東西方內向式，或外向式的主體性建置、身體的欲求衝動，皆得透過其中一種文化形式，方有完成的可能。

　　梅洛龐蒂在《眼與心》（L'Œil et l'esprit）中提到：究竟如何可能

[12] 在此，暫不討論關於「生命超越」的想像與論辯；同時，此處所指的東方藝術自律性展現，指向的是老莊、禪宗自力自為的面向。相關內容，於本書第五章中將有進一步的說明。

藉著身體致使（faire）心靈感受到這些事物（Merleau-Ponty〔1961〕，2007）。一個致使的驅動力，代表啟蒙之後的人本思想，企圖回復一個具權威的、偉大藝術力量的欲求或衝動。使藝術成為一個「具實質感」的物件（object）──一種難得的、經濟規模上稀有的、共感的、儀式性推崇等的「實質感」物件；一種原始、自然傾向的「實質感」創造意欲。對個體而言，在「不可知」的集體焦慮──難以抗拒的原始腦訊號迴旋震盪中，一種「權力意志」的驅動，建構對身體圖式的反思；一種克服生活恐懼、焦慮的「美學的需求」。

　　阿多諾認為前衛藝術的自律性對於現世問題性的敞開，遠勝於哲學論述，並極具啟蒙與救贖的可能。在藝術作為抵抗的實踐光譜中，前衛藝術對已機構化的再現符號進行解放，從認識論（epistemology，或知識論）批評的角度，對既有秩序、自我感等的浪漫傳統進行解放的可能；對必然的「永恆焦慮」（angst）所進行的理念對抗。前衛藝術運動者不願沉於「死寂」（stasis）；「真實對革命者[13]而言，是一種「死寂」與「焦慮」的「隨時」刺激，以及「對抗情狀」的提起：一種對抗封閉性的「真實」，以及宣告任一固著化論述真實的不可能（Murphy, 1999）。任何信念、期待的呈現，總不可避免地被媒介化；因此在對抗，或抵抗的媒介化過程中，透過材料或方法的策略與調節，進行反轉自我感潛伏「習性」的可能，完成創作

[13] 個體的感受身樣態繁多，對於主體性自我感完整的永恆需求，以及超越現實界「真實」的需求，都有著不同的形式，藉由文化中各種內容形式的演進或消亡中，安置自身。這裡的革命者是指通泛的日常意義中，較為激進、主動的個體樣態。而若將其意義擴大，應可泛指所有具實現個體主體性的衝動欲求者。

衝動。同時，透過創作衝動的美學身體開發與實踐，以及對生存真實
與自我完整感的確認，組構出各種「真實」情境脈絡下的衝動語意，
以不同拓樸形式存在著的反抗。

身體圖像

　　身體圖像（body image）的構成原點來自於身體各式「感受組成」的衝動：一種身體運動生發前，即已出現來自感受身直觀期待的影像「真實」，並促發將之現實化的身體動力、實質化的意識動作綜合體。前章對於「真實」的逸散：個體在認知差異的切分點上，來意會一個主體的、片段組成的「真實」流變──以一種主體性的自我感知，與自律系統（倫理）構成的互為情境，進行迂迴、回繞的莫比烏斯（Mobius）式書寫。

　　自我「主體性」的議題，涉及的是自身權力感受範圍，與維繫的操作實踐內容；從外在世界「真實」的確認，到自我「主體性」感受模塑在社會脈動、意索下的建構方法中；這個地方，關於「主體性」的主張多數是「摸索」學習而來，較少是教養過程中長期公共意識論辯的結果或累積。長期公共論辯養成教育的缺乏，同時瀰漫傳遞一種無法明確自覺的意識流動，低鳴著不明的「主體性」感受的勉強感。

　　來自食物、宗教、語言使用的種種「預設」規範或「習俗」，這些在主體間語言文字的互動中，處於較為隱匿、無法發覺的社會脈動成分，在不同單一主體組成的社群裏，卻能在一種「好像是」共識的意識中進行活動。這之中的個體主體性差異，在衝突事件中自然被凸顯出來，但是在衝突事件外，卻如同意識對於「真實記憶」的借用般，永遠處在一個不可知論的曖昧空間、一種大腦慣習的「恆常性」（constancy）機制。當個體不滿足於當下意識之預設現實或「本真」（authenticity）消退時，即使意圖要翻轉這些困頓感，卻仍糾纏於現況的部分美好、無視初衷與種種莫名的潛在影響，形成個體矛盾的單

面向樣態；抑或是我們可以宣稱：人的本質即是單面向的存在？

對於不同文化素養的個體而言，主體意識在一種模糊的樣態中，「確認」容許的「誤讀」；一個藉由模糊概念進行溝通的社會，對於「以為」整全的溝通內容已達到某種「以為」的共識，透過人類對生活世界的「完形」或「美化」，建置其美學、美感的企圖與主體性。這些領域提供了詮釋學與解構延異（différance）的場所。

譬如「狼孩子」（由狼群養育的人類小孩）的傳說故事或寓言企圖，不斷透顯著一種人類對於屬人的文化系統例外的好奇，甚至視為某種「超越」現下語言或感知困境的「救贖」，當意識「入戲」時（在安全環境下跳出了「恆常性」的機制），出現的是一種比當下「感受的真實」更為真實的可能。

「感受的真實」或「歷史的真實」、傳統或歷史傳衍下來的文化內容與框架機制，使得主體在對外在的觀看中，對大他者施予的預設想像，以言語、文字或其他指涉方式，將假設的主體「說成故事」，一種落實於生活世界中的神話系統，逐漸崩潰；但是，衝動機制的原始內建，仍然像是石英振盪器一般地，提供某種脈搏式的參照，作為成就生命機體意義的基礎動力源。

這基礎動力源在倫理系統中辯證出「主體意義感」的「真實」，同時，這種「真實」只存在於個體身體的差異與實踐，「暫時」真實地存在於反思批判、互為主體的身體工夫中，努力地實踐存在於沒有過去亦沒有未來的現實時點：如同在莊周與蝴蝶的「分而無分」、「無分而分」的時點。

此般「分而無分」、「無分而分」的交換，揭開了身體之謎，而身體之謎又證成了這種種交換。既然萬物和我的身體由同樣的質料構成，身體的視覺就必然以某種方式在萬物當中形成；或者，萬物的明顯可見性必然以一種私密的可見性在我的身體中複本化……。（Merleau-Ponty〔1961〕，2007）

從對現世的不滿、抵抗、社會性自我的完成、烏托邦救贖、靈性需求、對大他者的仰望等概念的衝動實踐，或是展現原始生命驅力、自我整全感的維繫，到光譜另一端「分而無分」、「無分而分」的羽化，或是仿如衝向太陽，未抵達前便已消散的「權力意志」，努力地滾動形塑出人的「身體圖像」。

身體圖像（一）：知覺意識的機轉

我怎麼知道我知道？人對自我意識的知道感（feeling of knowing）是怎麼產生的？那種確定的、信服的、熟悉的、公正的等等感受與概念是如何形成的？這些感受與概念如何影響著創作思維？藝術創作作為文化內容的生產，是一種直接訴諸「感受身」感性佈局的操作與實踐，個體以一種具寓意的「暫時真實」面對生活感受。

維根斯坦認為：「所有的哲學都是語言批判（《邏輯實證論》〔Tractatus Logico-philosophicus〕4.0031）……。超出語言描述範圍的東西是無法思考的，因此對於意識的討論都是循環論證而已，

無法得出結論。」（謝伯讓，2015）意識的流動是一種感受或是一種經驗？是一種表現形式、知道自己在思考的認知（後設認知〔metacognition〕）？意識是不是一個實體，或僅是一種幻覺，抑或是一種概念等等的問題；僅作為語言思維的運作中必然的提問；其提問語句的功能，也在於透過提問的語言編織，確認個體的存有狀態（我思故我在）。

閃光燈記憶，或名人回憶等大腦認知生理的具名現象，時常與現實複雜地交錯著，而記憶中的「確定感」究竟是如何「確定」的？感覺正確的意識判斷，仍是預立的、要完成衝動心理的首要原則。對現實事件的盲點或「不見」，自然是本質地忽略。人有意識地，或無意識地操作著這些感知生理的應對或調適（adaptory）策略，並將其經驗訊息組織，編造成個體的感受身體圖像；關於這種日常的、常態的盲點與「不見」的心理現象，杜威・德拉伊斯瑪（Douwe Draaisma, 1953-）曾提到：人類的「思考就是要忽略（或忘記）差異，去泛化、概念化。」（Draaisma, 2013）

這似乎違背了一般人自我感知的身體圖像常態；知覺意識的機轉並非是由一個實際不變的「我」在控制著，並沒有個體自我所以為的那麼完整。譬如，當尷尬的複合感受出現時，其引發的神經心理驅力目標，在於立即協助大腦拼湊一個有著完整無誤的、正常社群關係的自我形象，以減低失去社群感的疼痛。

因此，「知道感」意識的組成，有著各種不同的暫時關係。對於確定感的執著、「現在」的視見、對時間感差異化現象的「忽略」等

等，有某種「凌駕」感知現實之上的另一個優位（priority）現象，使得大腦據以照辦；例如：「完形心理現象」——像是一種由大腦顳葉進行的事件處理方式，並將所見的局部影像進行完整填補。

　　人類對待記憶只有兩種態度：對記憶的「信任」與「不得不的信任」。對於來自隱藏層的思想則視情節思想，不斷地修正變化，只要認知的因素發生變化，就會產生不同的結果（Austin, 2007）。人們對記憶的信任大多超過我們反思能動力的反饋作用，作為「生存我」意識確認來源的記憶是不容抹煞的；唯有對於無關乎生存與自我意識整全感的專業技術性內容，因社會功能的需求而具有可調整的空間。

　　除了對「記憶」的執著外，例如，一廂情願地渴望奇蹟出現、期待難得一見的幸運降臨，或出現一種從此將心理陰霾與生活愁苦一掃而盡的「迷惘」或愉悅的「陶醉」等心理樣態。詹姆士・奧斯汀認為，這是一種來自酬償系統（reward system）——胺多酚（endorphins，腦內嗎啡）的生成勾引（Austin, 2007）。德拉伊斯瑪則引用波東斯基（Christian Boltanski, 1944-）的自述，指出人類個體所擁有的最強大記憶因子（mnemonic factor）是恐懼或驚愕。而第二強大的記憶因子則是痛楚（Draaisma, 2013）。因此，胺多酚的生成，是平衡生存生理反應至關重要的機制。

　　對建構完整身體圖像的渴求，表現在文化各個層面上；譬如，對知識的渴求、對於一種知曉世界秘密、以為掌握世界的自我整全感、確立社群位階、獨特性、穩固的「酬償系統」想像或渴望等等。但是這樣的想像或渴望，與現實裡眾多訊息的掌握感、現實感，極為不

同，尤其是來自「隱藏層」的感受。在缺乏信念時，需要一種擔保、確定感，一種來自環境、文化的支持系統。當恐懼臨頭的「戰或逃」反應湧起，卻又不能逃跑的焦慮，需要一種安適確認的知道感。

在人類的文化發展中，「立即酬償」與「長期酬償」的信念彼此交纏。酬償系統的甘露（如腦內嗎啡、多巴胺等等），足以讓人放棄舊有的觀點，如同實驗室的老鼠，為愉悅的酬償感，寧可不吃東西餓死。但不同個體的多巴胺生成與接受基因組成不同，有人喜歡刺激冒險，而有人則完全相反。文化相對性內容的爭執，在不同的「感受身」或「慣性」組成的論者身上，皆有無法觀看清楚的深層異質心理，這對於藝術創作的衝動應對方式也會有不同的進路（approaches）。

生存運轉中的每個剎那時刻，大腦迴路隨時進行著確認「自我」的身心狀態，以及自我社會形象是否恰當等等的操作作息；確認「我」是否知道「我」知道。腦區的隱藏層、潛意識、業力、習性等等的名詞概念，大略指向意識底下的「未知」、那個負責確認「我」是否知道「我」知道的內容物。

在真實與主體性的密切交纏關係中，語言的使用預設了一個「真實」世界的存在，無論是感受面，或是由感受轉生的理性符號，皆拋向這樣的一個預設，因為在知覺受器與意識的複雜運作下，皆預設有一個「感知我、理性我」的存在，同時也暗藏著一種意圖或預設：「我」的完整感受、「我」是有理智的個體、世界的存在由「我」的感受與理智等等所構成的「理所當然」綜合性

感知—聯覺。

　　然而，人類感受機制之單一性或相對性的必然漏缺、理性推演的盲點誤判等現象或身體圖像中，這個感受身與業力（借用佛教用語）所架構出具主體性的人類個體，總在「理所當然」的綜合性預設意識或聯覺中，將感受機制推向「合理化」的平庸階層（medium level in subliminal hierarchy，與暴力、鬥爭等高強度、高張力的意識階層相較），以遂行多數生物本能的慣行意識模式（恆常性模式）；如同草原上吃草的牛群，似乎無感於威脅地「活」著。對於「知道」的欲力或衝動，生理機能自然地，只要能將之壓制在一種適於生存的發生頻率內即可。

　　偶爾的美學或理性自我檢測或事件的興擾，都改變不了多數生物本能的慣行意識模式。一種無威脅地、在美學或理性標準的偶然興發中，得過且過（？）的意識常態。例如，對於現代人在影像符號化的生活中打滾、各種慣行的恆常意識與自然狩獵、農耕時期的生活方式脫鉤⋯⋯、逐漸增加意識與實體之間的認知連結距離，其中失去掌握生活資訊能力的焦慮，逐步地蔓延，漸漸累積成為現代人依賴社群感的低度焦慮。但是當這社群感的生成是虛擬的、影像的、符號的樣態時，焦慮成為循環。

　　相對於這樣的慣行意識，尼采的「權力意志」的鬥爭樣態與實踐，顯然是在一般的生存調適頻率之外，是一條沒有標準、純粹自為的道路。「權力意志」在酒神儀式中實踐「喪我」概念，對文化既視感，提出反轉的可能。但是這樣的知覺操作意識（反身性的語

言回返），並未能有任何本質意義掌握的保證；這種「缺陷」讓人
一再回返（永恆輪迴）。如此週期性的餵食，養成令人上癮的身體圖
像意識模組。感官調適（Sensory Adaptation）、路西法效應（Lucifer
Effect）、斯德哥爾摩症候群（Stockholm Syndrome）等心理機制現象
或概念的提出，說明形成此種固著認知意識模組的可能。

> 自我是過程，不是物品，當我們被認為有意識時，這過
> 程是一直存在的。……一個是從正鑑賞著一個動態對象
> （dynamic object）的觀察者的有利位置，而這個動態對象是
> 由心智活動、行為特徵和生命史所構成。其二則是從自我作
> 為知者（knower）的有利位置，這過程給予我們的經驗過程
> 一個焦點，最終並允許我們能夠反思這些經驗。（Damasio,
> 2012）

無論是泛泛度日的慣行意識，抑或是「權力意志」的鬥爭實踐
中，建置身體圖像的美學結構。借用安東尼歐・達馬吉歐（Antonio
Damasio, 1944-）所稱的「軀體標記」（somatic marker）概念──一
種隱約的「知道感」，作為自我感受、知覺在場與否的區隔標記；藝
術創作的衝動即在於開發這隱微的「軀體標記」間的脈絡──身體的
圖像。

身體圖像（二）：自我權力部署

人的感官知覺中所發揮的那個「世界之給與」（Gegebensein der Welt）與「擁有世界」（Welthaben）的感受需求、那種隱約的知道感（宋灝，2009）。雖則是「隱約」，卻是在一種焦慮的衝動中，持續著建置身體圖像的熱力。

大腦不斷地學習著知覺流動感知的功課，這些「功課」內容對於理解衝動心理極為重要。大衛・休謨（David Hume, 1711-1776）認為：「人不過是一大堆不同知覺的堆疊或集合，知覺以難以想像的速度接連出現，形成知覺的流動。」（Damasio, 2012）

> 在幾百毫秒的時間內，情緒的連鎖反應就會設法轉變幾個臟器、內環境、臉部和姿勢的橫紋肌狀態，轉變我們心智的步調以及思想的主題。當情緒夠強時，哲學家瑪莎・努斯鮑姆（Martha Nussbaum）所用的動盪（upheaval）一詞，甚至更為貼切。（Damasio, 2012）

「自我」感受的需要，構成衝動心理的初始[1]。從自我感的出現，

[1] 安東尼歐・達馬吉歐在書中以八個概念進行說明自我感：概念一：身體是意識的基礎；概念二：腦部的原我結構乃附著於身體；概念三：原始感覺是所有情緒感覺的基礎；概念四：「自我」有階段性的演化；概念五：意識是從幾個大腦部位同時產出；概念六：意識心智的出現有助於生命調節（life regulation）；概念七：基本衡定（homeostasis）與社會文化衡定都是生物價值的監護者；概念八：意識心智隨著進化，複雜性與日俱增。（Damasio, 2012：30-41）

到長期的文化與社會情感的學習，抽象符號的溝通表達，作為一個整全自我感的實踐，不甘於「自我」只是生物學分析描述的組成。

這些分析描述，對急於打破社會規範、透視域外，以自己的身體經驗重組、互為主體世界觀的創作者來說，能產生什麼樣的改變呢？科學革命後的知識系統，幾乎等化為「我」與世界關係的符號，所有的行為、動機皆來自於理性辯論的知識系統互為主體的教養；但這與個體自身的本真（authentic）身體感知多少有所扞格之處──這些不易察覺且無法說明之間隙，也就成為藝術表達意志投入的場所。

近代啟蒙理性透過褒揚工具理性以及其具主宰力的大能，像是少數武裝人力即能以小擊眾、管理數量更為龐大的眾人，群眾只有向現實中種種的不合理進行認同的徵候；群眾心理的可操作性，給予爭取「權力」者契機。這裡的權力（不同於尼采的「權力意志」概念），是一種世俗現實的不可見力量，一種透過「部署」的操作性架構出的力量，一種隨著時間軸線遞變的脈動「部署」。

「部署」是一種維持社群運作的知識體形構機制，以及各組成單元間的階層關係與操作策略。個體在其社會部署的形構中，完成其身體想像的網絡。此一部署的不可見力量，彷如個體在「主體化過程」中深嵌入骨的網刺，譬如在主體互為過程中的從眾心理效應。

這看來似乎決定了人無能站在絕對者的位置，跳出互為主體循環與「部署」的網絡。本書的論述主張在於，經歷現代主義藝術精神文化遺緒之後，衝動的、權力意志的身體圖像自主性的建制如何可能？

　　我認為在東方的合氣、御氣之行、個體主體化的修養工夫論中，展現出對外在權力機構「部署」的對抗。一種狀似無「部署」之鬥爭樣態，實際上卻具有「權力意志」的美學想像，與藝術作為的內向性「部署」的可能。除華文文化內埋藏的意志修為，在日本美學精神中的侘寂（Wabi Sabi），實踐「無」（喪我、物哀）的身體修為主張亦具有對抗權力鬥爭「部署」的可能──一種自我權力的部署。

　　何乏筆在文章中曾描述：牟宗三認為的復性，即是恢復我們的本體性。而自我則是要透過工夫來成為主體、實現本體，或「主體化」本體的超越真理（何乏筆、楊儒賓，2005）。「庖丁解牛」般需要大量身體揣摩投入學習的技術，成為一種被視為文化高端的「神」技傳說，充塞於文化體之中，並以之為美學的核心。透過反覆執行的動作──一種無意識的、準確的「神」（Billeter, 2011），成為內向性的自我權力部署，具有超越性的「真實」部署。

　　如同大腦可以重組疼痛訊號，以及調整其強度感受的感知協調，人類的有機組成一直在變化、無常恆狀，相對地變動著；一種來自身體原始的、主體化或「權力」部署的想像，想要成為「王者」的原始衝動（impulse to be the alpha-male）、部署的欲力；或是來自身體的「美學想像」──想像著可以滿足「安適承諾」的自我部署。一旦「安適承諾」的部署結構出現裂縫或塌陷，原始的生存欲力啟動身體的部署，即以衝動之姿湧出。

　　卡謬（Albert Camus, 1913-1960）曾經說過：「我反叛──於是我們存在。」因為「個人與社會之間的辯證性衝突，是我們無可迴避的

生活現實。」（May, 2016）互為主體的群體心理效應遠大於自身的想像。權力[2] 作為人類生物特質的社會動力，促使大腦啟動「突現特質」（emergent property）機制[3]，是一種生存需要逼使出來的大腦擴張力量。藉由大腦「突現特質」機制的說明，內向性修養論中的「戒律」體悟，是一種個體進行自我權力部署的展現：一種藉由深刻的「感受身」體認而實踐者。

無論是阿岡本（Giorgio Agamben, 1942-）的「裝置（部署）的褻瀆」行動策略，還是羅洛·梅舉列舉出田立克（Paul Johannes Tillich, 1886-1965）的「存有的權力」（the power of being）、尼采的「權力意志」、柏格森（Henri Bergson, 1859-1941）的「生命衝動」（élan vital）等概念，無不強調著所有生命中的權力質素。權力是一種生命過程的表達。古希臘哲學家將權力定義為存有──沒有存有是不具權力的[4]（May, 2016）。而在心理學中，權力的意思則是去鼓動、影響、改變他人的能力。透過「反叛」──奪回積極主動的強力自我反思的那種「（自我）權力」。

與權力部署相關的「侵略」（aggression）一詞對羅洛·梅來說，

[2] 羅洛·梅提出五種層次的「權力」：存在的權力、自我肯定、自我堅持（self assertion）、侵略性（aggression），以及暴力。現實的「權力」機制或文化，應導向責任感，而非無能而憤怒的暴力。但是希望實現一切純潔無瑕、沒有敵意的社會反而是一種「無知」。

[3] 雖然葛詹尼加在本書中藉由描述大腦的突現特質，顯現出人對於擁有自由意志的幻象。

[4] 羅洛·梅不認為權力等於生命的全部，而是切割出生命中的愛、好奇、欲望、意識等等與權力的區別面向。羅洛·梅的「權力」需要身體的參與實踐，而非僅是口頭上的概念，成為語詞中帶有負面意義的「權力」。

反而是中性的：「侵略性是人格中的主要衝動，藝術必須具有侵略性，一種自我內在的侵略。」侵略性部署有效的迫使人們去觀看；世界的形成始於觀看這個簡單的動作；而觀看則把事物排列成為對我們而言有意義的完形。羅洛・梅提到，有機體對外來威脅的反應共有三種：回擊、奔逃與延遲回應。（教育）水準越高，相對就比較能有延遲回應，延遲回應的能力是文明的天賦（或是負擔）；但是當部署的符號化程度過高時，這（延遲回應）雖為我們帶來文化，卻也為我們帶來了神經官能症。也就是蘇利文（Harry Stack Sullivan, 1892-1949）所說的：「生理的有機過程被涵容在象徵的過程中。」（May, 2016）

然而，語言符號的原創性與超脫現實，帶來了行動想像的純粹性與冀望，一種對於「美」，尤其是「崇高」（sublime）的形上想像；一種對感受深處的震攝、無言所在的想像。這個所在不是肉體感官的安逸舒適之處，而是專注地超越意識自身給予的綁縛界限而達致的解放（想像），一種主動的自我權力部署或反部署。

人們可以想像其所置身的世界彷如是由侵略、反叛、權力、褻瀆等等「個體衝動」所形塑而出的世界脈動。面對這些世界圖像的部署變動，創作者的感知系統，勢必受到連動，意即在主動的自我權力部署與世界部署之間的拉鋸。

在奈格里（Antonio Negri, 1933-）對藝術作為勞動、革命、解放的想像論述中提到：「我們認為存在通過欲望的行動建構自身，我們視之為欲動（appetitus）的建構、欲力（conatus）的建構、生命快感的建構。一種潛能的意志。藝術明顯是此非凡運動的第一個，也是最

完滿、最美妙的一個形構（configuration）。」（Negri, 2016）藝術作為「衝動」逼現到極致時，一種權力意志的彰顯與自我權力部署的主動攻擊。

身體圖像（三）：城市中的身體

世界的脈動如波湧般對形塑感受身體進行其部署作用；城市經驗影響了創作者身體感知意象的構成。早在1887年，費德 （Konrad Fiedler, 1841-1895) 即已提出，身體藉著「姿勢」（Gebärde）的表達活動對任何「形態」產生體驗，而透過感官知覺活動所形成之「視覺形態」（visuelle Gestalt），在眼睛作用下「繼承」（fortsetzen）這種「姿勢」。因此可知「表達」根植於身體運作，而為了理解「表達」展現的意蘊，我們也不可或缺地透過身體存在向世界取得「體驗」。（宋灝，2009）

在文化沉澱的方法上，政治操作越發粗率地投入旅遊經濟、文化買辦式的活動，或使用數位科技與媒體形塑一種進步的假面；文化批判反思仍不敵社會的從眾效應核心：「資本市場的靈魂」。在生存意識中，最耗費大腦能量的心理樣態，是那如同梅洛龐蒂的「視域」與「運動」的「交纏」之處，在線性時間感、混雜的自我形象、身體感知的互為主體訊息中，對自我形象掌握失能的焦慮感。城市身體的特徵屬性，也由這個「交纏」處的裂口展開。

　　對於如何面對充滿焦慮感的城市身體圖像，阿多諾提出「解疆域化」概念的可能。藝術創作作為批判工具，激起社群的反思能動，在身體感受或「視域」與「運動」的交纏中，進行後設反思，而非以道德律令的、倫理的、概念形式的方式為之。理論工具的目的，應是架構與其他個體討論或合作的框架，並提高反思意識的能動力，以形成有效的自我權力部署，以及力量（power，自我權力）的生成。

　　「視域直觀」素養養成的困難，仍不敵個體生理「視域感官」與「概念感官」的交纏。然而，今日都會型社會實質勞動，與社會規訓身體儀式的減少，相對地對未知的想像（例如：神話）也隨之減少。對於以知識概念形構都會生活的個體而言，神話想像的減少，反而增加了當代藝術創作對跨域的需求。當然這並不表示，梅洛龐蒂對於繪畫的、純粹「視域」與運動交纏的直觀樣態便不存在，只是在這樣的交纏運動中，增加了城市身體的存有感知方式的壓力。

　　當今的集體超驗道德信念薄弱，一切以物質的有感、感官為核心的意索（ethos- the set of beliefs, ideas, etc. about the social behaviour and relationships of a person or group），對自我感形構、身體圖像描繪工程，背負城市身體的個人，在面對非直接相關於生存物質的、虛擬影像世界的焦慮，低鳴迴盪的隆轆聲時，所需要的可能是更多的批判反思行為與具體感受（非虛擬、非影像）的生活實踐。

　　人體不易察覺城市中產生的低頻聲響，以及對身體產生干擾效應，尤其在亞熱帶城市中各種聲響的製造，對於游移於城市中的慣常身體經驗，多半有意識，或無意識地忽略這些聲響的干擾。多數亞熱

帶城市居民喜於，或習以提高分貝言談的社交行為模式，成為拼湊出個體「我」的互為主體原型場域模式、完成「感受我」的自我圖像，對於形塑這樣的聲響城市有其貢獻。科學研究已證實超低音波頻譜對人進行感知判斷的影響。但是感知調節的天生機能，讓人對未顯明的、隱性的因素，不願也無能進行察覺，卻又保持著一種感覺良好的日常狀態，或是所謂的自信。

不只是聽覺感官的效應，在夜市、廟會、祭祀等地方，皆可「見」到、感受到這樣的隆轆震動（rumbling）世界；這是一個由眾人之力所完成、對單一個體感官能造成震攝感，直觀、直覺上懾服於非單一個人能獨立完成的巨大感、複雜感。隆轆震動的感受，有如八點檔連續劇激情、高亢的質問語調，既招攬眾人的注意力，又試圖以氣勢、命令馴化他人的聲調，不斷地從每個家庭的電視機裡傳來。時間久了也就越來越習慣的熱鬧意識情境。

這種城市中的身體感受，如同於「觀看」動作電影中打鬥的鏡射身體感，將所有的感知都集中在預期下一個打鬥動作的模擬，如同在「遊戲」的專注活動中，一步步地吸引人進入「戰鬥警戒」的身體感狀態而不自覺。

語言的互動、互為主體的倫理機制，與對社群同儕的互動期待，彼此牽連著；哈伯瑪斯（Jürgen Habermas, 1929-）認為，美學自律性意義（有各種不同層面的定義）並非只集中在藝術表達上，而是在於作為社群倫理維繫的語言溝通上。一種承諾（endorsement）行為的需要，根據康德的說法，「承諾」是一種根據道德律而有的感受。當

個體意識的機體由情境的倫理面向推動時，個體皆「自然地」期待他人以相同的方式回應之。

　　自我倫理機制的意識編造，或身體經驗與信念規訓的養成，來自於社會規範成形的一體兩面：既是規訓，亦是組成「感受我」的必要條件，是互為主體的暫時切面。社群的無明（delusion）綜合自眾個體的原始腦，習於直覺認定「可感知的部分」為形塑現實「真實」的必要條件，一旦個體自覺程度低，這種物質形式符號等化的習性成為理所當然，眷養著自我感覺良好（原始的完形）習性者，社群的能動性勢必是妥協的。

> 作為視覺場域的這個「世界」一開始便與人的身體存在密切連繫。生活環境並不單是提供純粹「印象」（impressions）的一個可見的對象，而是人連續不斷地既是在對待又是在知覺的，也一直暗示著人的身體的一個綜合、整體結構，環境是一個富於意蘊，同時也富於行動可能的具體「格式塔」──即「形態」（Gestalt）。（Merleau-Ponty,1945: 9-12, 64；中譯本，2003：23-27, 81-82）（宋灝，2009）

　　生活認知中常有的「曖昧」感，對於大腦神經元與身體的器官形成的「無器官身體」感受的無能為力。城市移動過程中的身體動覺（kinaesthesia）與「真實」感的習性需求，形成一個互為循環的編造過程；過程中的感受成為循環的養料或燃料，不斷進行高頻瞬間短促

的編造，使之成為一種「全人的感受」。

　　在感知調節作用下，精神的痛苦反應對人類來說，相當於肉體的痛苦反應，卻仍可在震動混雜的空間裡自適。即使如此，長期浸泡在隆轆震動的城市（rumbling city）波動狀態中的身體，微微地、悶悶地作用著，當寂靜來臨時，身體的微顫動仍然停不下來（一種被教導著要忽視的感受）；即使具有感知調節作用，長期波動的身體仍需要平復，但是在平復的機制不得，城市生活中似乎只有通過社交、娛樂等形式，渴望更多的刺激，來抵消這喘息顫抖的心跳頻率。以為一切在「我」掌握之中的狀態；在這些「灰濁」的自身視看透鏡下，有人需要有米酒或保力達 B、檳榔的微興奮支撐、微顫抖的身體，以有如乩童般恍神的儀式身體、影像快轉的思緒身體，只有祈求出現恍神的身體，進入「疑似專注」、摒絕外界，卻又疑似在「界內」行事的身體，將自我主體性的權力交付予社會的權力部署之中。

　　隆轆震動波動有其低限的存在必要，以作為自我整全感與社群意識的勾搭關聯。當那被隆轆震動波動所觸發的「剎那」（意念）──「見」的功能即刻發揮挑選喜愛的、感受程度高的部位反應；在隆轆震動波動的連續性攻擊下，「前意識」的警醒程度隨之降低，對創作者而言，此時的美學敏感度能量「需求」也就相對地上升。

　　每當血清素下降，身體剎那的「脾氣」，或「賴床意識」般的情緒黏稠出現，大腦便將一個個的「剎那」，塑造成為一個個無法控制的「時延」與「實體」，如同爬蟲時期的原始腦反應：偶爾點燃的「情境」，成為彷彿進入異時空般真實的「實體」。文字構築或快感式

塗鴉等創作驅使，時常在這樣的往復情境中，成為自我整全感迴圈的自溺誤區，一種創作衝動的生成之源。

　　人一旦開始說話，原本隱藏的情緒，便逐步慢慢地升溫、汩流出來……，「感知纖細個體」的感性部署，總是迴繞著自我矛盾，一旦身體感受不能平復，不斷迴繞的「死亡趨力」，便啟動挑剔、批評著原本自律性不高的存有狀態，形成更多的知解負面迴圈。日常生活上自我倫理機制的違規，造成腦電亂彈的窘況。

　　這種腦電亂彈的樣態，帶著一種立即、準確、直接強度的情緒（emotions whose intensity and directness are transmitted with an immediacy and accuracy），成為一種可操作的成分、機制、程序、策略等「物件」，如同近現代的媒體產業呈現一種「喧鬧」，一種影格式的剪輯邏輯思維瀰漫，以及讓人不得不加入的「喧鬧」，例如，節慶般的超級盃轉播、恐怖電影、辯論、親身參與的勝負遊戲等等。當居住在亞熱帶的擁擠都會裡，原來的都市規劃，或根本沒有都市規劃的城市，是透過隨機的運轉、生長出來的場所或「生活世界」，那麼，這種「喧鬧」的情境，只有不斷刺激腦電增生，強化「勝負參與」（例如：「不甘心」、「負氣」等用詞）、「懸疑」、拌嘴式的「不得不」想要「多講一句」（想要衝口而出的欲念，如同在運動、遊戲中的「心跳」與「意欲」）、一個充斥為爭奪資源而喧鬧的生活世界。

　　此刻，媒體簇擁的政治環境與表演形成喧鬧的、「眾聲喧嘩」式的嘉年華會，隱含功利目標導向的自利心理加溫，對舊有、既成「倫理」安適圈的行為模式產生衝擊，任何個體的反思力量，便很容易在

這樣的喧嘩中被覆蓋住。此時的城市成為了一個增添「死亡趨力」活動空間，或繁複式樣的隆轆震動城市，身體的衝動圖式亦於其中佈建完成，在這種緊密勾連、牽一髮動全身的城市身體部署中，如何找回自主的空間或縫隙？

圖像之後

　　作為創作心理動力的衝動，在剎那直觀於主體性部署的互為中，如何牽引出具隱喻性的世界脈動，或是超越其脈絡感知與想像之大能、掌握實體感、「真實」的大能。如何思索面對「現代之後」的世界，以重構某種人的圖像；一種個體的身體圖像自律性樣貌，可能的圖像繪製策略會是什麼？

藝術自律性：繪製身體圖像的工夫論

　　對於藝術自律性，這本體論式的擁有、確認感的陳述概念，自然能贏取一般創作者心理上的認同。但是關於藝術自律性的存在、本體論式論述的有無，波里斯・葛羅伊斯對此提出了一個極為有趣的看法：既然不可能有任何自為的、內在的純粹美學標準，不正說明了這種標準的匱乏，更批判了藝術的自主性本質是沒有任何品味標準的多元樣貌。（Groys, 2015）

　　藝術自律性的「承認」，在近一世紀的鬥爭中展露成果，以各種不同團體組成、意識形態認知或各種不同的變貌承認著：有的以審美功能為主，有的偏重教育功能等等，而批判藝術則以其特有的方式生存著。波里斯・葛羅伊斯認為，當藝術放棄了其自主的能力，不再創造藝術本身的人為差異時，它便同時失去了以社會為主體、基進批判的能力。藝術僅存的只有複述社會既有的，或是自行生產的批判。要求以既存的社會差異為名來實踐藝術，等同於要求以社會批判的偽

裝，行使對於社會既存架構的確認。

藝術毫無疑問的是政治性的。波里斯・葛羅伊斯認為只有無知才會試圖定義藝術是自主的、高於政治或超出政治的領域。藝術不能被限縮為政治判斷諸多角力場中的一個，更重要的是將政治論述、政治策略與政治判斷對於美學態度、品味、喜好，與美學傾向的依賴主題化（Groys, 2015）。然而，即使是否定或否定的否定，亦是某種單一律令，任何一種明確而單一的決定，在二元世界中，都不容易（也不可能）站得住腳──此乃二元語言世界的弔詭本質。

回到藝術作為一種抵抗的力量與方法，作為政治論述、策略、判斷與美學界線的基本教義，唯有在實踐之中辨證地操作，方有可能形成力量。我們需要的是感受的力量，即使大腦神經科學，或本體論的辯證概念，影響了身體圖像的感知模式，終究無法如本質主義概念般地，以為可以取代身體的自主部署。

藝術自律性是邊緣的、浮動的、實踐的，任一概念形式的定義企圖只是將之定型化與消滅。人類理性與感受身的互為，作為一種生存的必要操作中，唯有某種浮動式的平衡維繫。人當下的判斷總是寄望於單一的、明確的答案或判斷──一種立即等同於實質的直觀欲力。面對藝術自律性的浮動意義，並非是指毫無邊界的、抽象概念中的「無」，而是在有限的條件因子組合中，達至「最適切」的（縱使並非完美的）狀態，甚至直至最後，作為語言概念推導出來的理念，亦可以予以捨棄的狀態。是一種具實質感的、「活著」的能量流動，而非抽象概念的推導──即使語言概念的工具性操作具有可能的力量。

　　「談論」藝術自律一直是後設的、非實質相關的。自律性的實踐並非是在十九世紀突地迸生而出，並為自身套上前衛藝術的花環，而是在德國中產階級社會（如在康德與席勒〔Friedrich Schiller, 1759-1805〕的著作中），即已存在的主張。理查‧墨費（Richard Murphy, 1927-）認為，前衛藝術運動並非僅是美學極端主義的運動，以及對現實世界的反叛而已。二十世紀初的現代性、經濟與社會科技的革新，自然將導向更多藝術對社會面向回應的期待，或至少以當代的語彙形塑這些新的社會、歷史經驗。在這樣的社會與歷史的變動中，對於美學主義「為藝術而藝術」的主張，自然會有所考驗，而前衛藝術運動便是在基於對此般的自律性藝術形式之合法性，或正當性的質疑中推動著。

　　彼得‧伯格（Peter Ludwig Berger, 1929-2017）指出現代主義藝術（中產階級藝術）的定位模糊，遠離了（相對於前衛藝術）「生活的實踐」（praxis of life），現代主義本身、形式主義式的、自我參照的模組，將現實生活中所不能企及之物，都歸諸到藝術的表達之中，因為強調藝術「自律性」所產生的「自由」，而與社會「隔離、隔絕」之間迴盪出弔詭的現象。因而理查‧墨費強調，前衛藝術不在於「隔離、隔絕」，而是重新再整合其自身與藝術於生活之中。（Murphy, 1999）

　　而阿多諾認為，藝術作品既是藝術與社會的中介，亦是「無意識的歷史書寫」，作品的意義出現在超越個人的社會關係之中。藝術作品綜合了各個無法妥協、無同一性且彼此衝突的環節，因而其位階高

低的判準在於：「它是否得以表現出那無法協調之處」。黃聖哲提到，自主性（Autonomie，或譯為自律性）乃是阿多諾式美學的最高判準，藝術作品的運動規律雖然以歷史的與社會的運動規律平行演進，但藝術作品的自主性並不向社會的宰制關係低頭。自主的藝術作品通常呈現出對抗社會主流價值的樣態。

羅伯特・史代克（Robert Stecker, 1947-）則認為，美學的回歸遭逢後現代主義對美學——具自律形式、無利益的，以及象徵意義命題的拒絕。羅伯特・史代克表示，若意圖回復這些觀念的價值，則必須回到二十世紀形式主義的扭曲之前；透過後現代對啟蒙的批評，理解美學的角色，以解除知識分子的僵局。（Stecker, 1984）

麥克馬洪認為，一個適洽的（moderate）美學自律性是指將藝術視為一種批評，但並非僅限於藝術的批評。其他的人類物件與企圖皆能憑藉溝通的美學面向牽涉批評。一個適洽的美學自律性之詮釋力量，比起一個強大的美學自律性更佳，因為它並不會斷開藝術與其他關於今日議題性的社會論辯與對話的關係。這種美學自律性符號的效力或影響力，將藝術帶進了社會的範疇，作為社會的批判。是以，採用美學自律性強力概念的論辯，以便將藝術置於文化批評（作為批評的來源或對象）之上根本沒有必要。而此不僅限只涉及藝術的批評。其他人造物與意圖皆能關涉。（McMahon, 2011）

藝術自律性成就於身體經驗與世界的複雜性組成：梅洛龐蒂的「肉」（the Flesh）[1]——作為存有的元素，由身體感知來取消語言對存

[1] 關於梅洛龐蒂《眼與心》一書中之「肉」，說明節錄摘要翻譯如下：

有的主宰：由感受經驗內容的集結、整理、創作表達，取消語言對存有的宰制實踐，成為具藝術自律性的重要軸線[2]。個體的衝動與時代社群的脈動、那種「想要」表達的狀態與互為主體的美學身體「團塊」，在物質性的載體與感官互動的交疊體驗中，開啟了身體的認知衝動機制。在不同時空與經驗下，一直在變化著的、覺察著的身體感知狀態，一種敞開的、開放的視覺身體感知，內含著生活經驗與形上美學想像揣摩揉合的團塊，或是大腦結構中因人而異的、不同程度的靈性需求（spiritual needs）。

　　相較於西方較具理性的探索、感知開放的視覺身體觀察思維模式，亞熱帶國家的民風，較傾向於將這「具能」（capable）的視覺身體轉向，視為具不同目的的、政治性的「可操作物件」，或將這樣的身體投入政治性的可操作模式──相對於西方藝術的「觀察」（observation）與「參與」（participation）形式。那種回到互為主體美學身體探索與觀察的「開放視覺身體」，讓繪畫等視覺形式在失去再

　　「（藝術家）藉由將這『日常可見的世界』轉換成為『繪畫的世界』，一種藝術家『將身體給出到這個世界』上，藝術家的身體『沉浸在這個世界之中』──（同時作為『能見的主體與被見的客體』，這個『給出的身體』與『世界』的組成材質相同。梅洛龐蒂將這樣的狀態描述為『交纏』（intertwining）或『疊置』（overlapping），藝術家具現的是世界另一邊的不可見性。在此，沒有能感（the sensing）與所感（the sensed）的分際，呈現為一種介於身體與可見物之間的共同物：『肉』（flesh），繪畫即是這種『肉』的表達：是一種相對於可見物的第二種力量，一種具現視像的肉慾本質或符徵物件（繪畫）。」Toadvine, Ted. "Maurice Merleau-Ponty". The Stanford Encyclopedia of Philosophy, 14 Sep. 2016, *Stanford University, US*. Available at: plato.stanford.edu/entries/merleau-ponty/, Accessed: Mar. 31, 2018.

2　在這裡，藝術直覺、創作驅力，或衝動的關係與範疇界限是重疊、混用的。這三個抽象概念的範疇並不完全一致，本文在使用這三個名詞時，皆依其文字脈絡的關係混用之，並以能傳達衝動概念文脈為主。

現功能的權力後，藝術仍然能成立成為一支富有力量的、獨立的生命感知表達軸線。

　　這種文化身體觀的缺乏，在封建與急促現代化的混雜文化系統中、自覺反思緩慢的社會脈動下，成為個體低度焦慮的來源。以本地的色彩文化操作為例，對於「習以為常」的色彩語意概念，與感官「實在」之間的互為間隙裡，各種「概念」與「實在」之間的變異表達系統，仍存在各種「不明」的、有待探索的、批判的色彩文化現象。無論是維根斯坦在《論色彩》（*Remarks on Colors*）中，藉色彩概念對語言、語意結構、邏輯生成的樣態與現象進行的觀察論述；或是康丁斯基（Wassily Kandinsky, 1866-1944）於《藝術的精神性》（*Uber das Geistige in der Kunst*）一書中提到：藍色是莊重的、超俗的；經過世俗的考驗，認識這個內在的需要，才是「安定」的泉源（彭宇薰，2006）。這種相當個人的體驗，在神祕學傳統的時代氛圍底下，所暫時地「成立」了的語言、概念，皆呈現出互為主體美學文化中的身體，進行「參與」與「觀察」的力量。在這種「（暫時的）力量成立」樣態中，種種視覺感受與文化脈絡底層的神祕學基礎的混合交織，反向地交疊出文化[3]的時代脈動，以及其所實現的個體「實質感」世界。

[3] 文化一詞代表著某種無分別的一體感，對其他生命無法旁觀的「一體感受」；暫不論個體的感受差異程度（如「感官處理靈敏度」〔sensory-processing sensitivity, SPS〕對這種共感的高敏銳度，同時暗指其衝動現象程度較高者），或文化事件內容的殊異性，至少在以群體心理學為基礎的樣態描述中，有其普遍現象。

「主體性」的暈眩與暈眩之後

現代之後的主體境遇，充滿著主體暈眩（焦慮感）的遭遇，如何在台式拼裝的文化境域中，拼裝出不會暈眩的主體、自我整全感？「主體性」是自他互為生成的：意識的背後，是龐大的身體感受，無覺知意識地進行著細微的身體感知。在自主身體感知與自主意識間雜的情形，仿若置身於都會建築群時的視覺龐雜；在炎熱氣候、光照的變化籠罩下，其中的意識內容，時而散光暈眩，時而定焦於自以為是的自主控制意識，卻仍無能處理濕黏疲憊的身體。主觀的「勢」感（空間感、人際關係感知等），是原始大腦對周身關係的安全與否之判斷。

身心氣感的興發與流通，倫理關係的維持與違抗，乃是一種存有論的實踐（賴錫三，2013）。同時，冥契經驗，或超越轉化的修煉文化內容，對於主體的確立，仍能在台式拼裝的文化群體心理效應、人際權力關係之間產生作用。

> 「每至於族，無見其難為，怵然為戒，視為止，行為遲」。……這些名實關係在《莊子》看來，也都可能被權力滲透而導致支配的僵化與異化。……「入遊其樊而無感其名」的庖丁，……對語言和權力關係的思考更為深刻，因此也就彰顯出另一種更為精微的權力批判性。（賴錫三，2013）

　　「怵然為戒、視為止，行為遲」的修養工夫與形上的道德中心趨向，在現代化之前曾有其重要的文化地位（在此假設了一個具主體性的文化體──華文文化圈）。其「戒、止、遲」的個體身體邊界、界限作用，則是修養工夫的正念實踐之處。當體悟到這些行為的內涵與群體心理效應、權力關係時，將不會是一般人常以為的負面規訓意義；然而倫理結構、美學自律性的改變，同時位移了現代人身體政治的範圍，影響了現今藝術表現形式與行為。在急促現代化的潮流下，**形上美學的東方主體實踐方法**，或許將出現**再次回歸的契機**[4]。

　　自我覺察（self-awareness）中對主體性的完成，或自我完整感的感受，在與他者互為主體、保留個體殊異性等交互關係中，一直處於暈眩，然卻又感覺良好的狀態；是一種透過各種表達形式，或人際交際的同溫層等方式，形塑自我感知良好狀態的確認迴圈。

　　一種「共在親密的氣感關係中……倫理學的……在視覺的能見與所見同時成立的感通交織狀態……人性只能在即存有即活動的感通中呈現與作用。……（正如列維納斯〔Emmanuel Levinas, 1906-1995〕所謂：人無法迴避他者的臉龐），因為我們早已共在親密的氣感關係中。」（賴錫三，2013）一種時時刻刻共在的暈眩。

　　這種意識的無能主體暈眩的焦慮，在文化工業的生活操作中，存在著許多減輕焦慮出口的形式選擇，使人容易停留在輕忽的蒙昧狀態。這忘記、遺忘的蒙昧狀態（低度的焦慮感），因傳統的反思工夫

[4]　於此並非是要進行單一論述、一言堂論述；如同前述是由個人經驗出發的概念推導，以試圖挖掘在現代之後、多元並存的文化環境中，一個可行的創作心理主體建置功夫。

的儀式化、形式化而無以為繼。

　　這個時代給予太多可能的感性「勞攘」部署範式，在這些技術、工具範式之中，又再混雜著不同個體的「勞攘」感性部署，熱鬧滾滾。「勞攘」帶著迷濛、曖昧的瞎忙狀態或「徒勞」；似乎前衛批判的操作動能，多半只能停留在學術圈中。

　　作為存有交纏的有效形式之一的創作動力，在華文文化系統中，特別彰顯於文人（literati）傳統與工夫修養混成一體的樣貌中。工夫修養論中的「真實」與存有之交纏需要一種想像的衝動：一種美學的、形上道德的、自我救贖倫理、美學自律性等等的想像衝動；在現代主義潮流之後，形上美學的東方主體實踐方法是否得以作為停止主體暈眩的可能呢？

「主體性」的掌握

　　現代主義精神消逝後，透過工夫論對衝動主體性的再次把握，再次朝向具實質感之身體圖像的可能？人對於自然的觀察與想像，種種編造的文化物件，扮演著安頓個體生命與社群生命的功能。以抽象表現為例，其生發的源頭之一：西方的神祕主義文化，表現了人類精神發展史中的「冥契經驗」。在華文文化圈中，則有更多的示例；譬如，張彥遠在《歷代名畫記》中說道：「夫畫者，成教化，助人倫。」，主張繪畫的主要功能和本質是它的社會教育功能，而：「窮神

變，測幽微，與六籍同功，四時並運，發於天然，非由述作。」則是把藝術和宗教、自然科學混為一談，而宗教和自然科學的雛型，最初本來就是一種神秘主義。（李長俊，2008）

　　這種儀式的、神秘主義的、超越傳達功能的「窮神變，測幽微」意識形態，與生命經驗中的疊加認同，從「感受身」的超越潛能中，呈現互為的創作衝動心理結構。對於透過一定程度的靜思，或專注於身體感知的直觀，能傳達出具隱喻普遍性感受的表現形式；這樣的形式，足以作為主體性掌握、自我權力部署的可能。

　　以日本五〇年代的「零派」為例，從「無」開始，追求全然的原創性，沒有人工製造出來的涵義，其唯一的意義是自然並且以身體驗。（Westgeest, 2007）以這種禪意的、低限的、虛無化的作為，進行著文化與美學身體的支撐、迴盪與衝擊作用；同時，端看個體的精神意志與創新活力的行動程度，沒有人可以預知結果，或設立絕對的判準；同時處於一種「激辯」的辯證狀態——以身體行動來進行的內在「激辯」狀態。葛羅托斯基（Jerzy Grotowski, 1933-1999）對身體狀態的描述，可能更為貼切：

　　　什麼是內在脈動？是一種從內往外的衝力。所有的內在脈動
　　都產生於形體動作出現之前，這是永遠如此的。內在脈動就
　　好比是一個形體動作尚處於外部無法察覺時，已存在於軀體
　　內部的狀態。……沒有其內在脈動存在的話，那此一形體動
　　作就會變成一個因習慣性的動作，變成僅是一個姿勢而已。

（葉根泉，2016）

　　在古典儒家教育核心的六藝中，每一種皆涉及到身體的全面參與（彭國翔，2005）。身體動作的適當與否，在中文的「得體」字義上留下了文化意義的痕跡，一種參照由上而下、由外而內的規訓他者，透露人情世故的觀察（眼力、聽力）訓練，以及強烈的外向性社會制約反應的身體要求，或可比擬為傳統技藝傳承需要多年的臨摹，方能出師，甚至開創個已風格的規訓進程。

　　這種要在長期的透過社會他者的規訓化之後，才得以有「自己」作為的傳統。在西方民主政治、經濟現代化等文化面的影響下，本土文化發展急促現代化、主體性的不明（各種殖民主權留下的魅影）、認同混雜等等的現象中，可明顯地觀察到，文化資源較多比例地，依舊是以大西方的文化他者，為本土文化發展的重要參照對象。於焉，文化圈內一直會有文化、藝術理論主軸由西方製造，本地負責生產文化現象的粗略印象。

　　但是，在歷史進程的文化記憶中，各式主體的魅影交雜著。譬如由宋明理學家發展的身心之學，雖然嵌入在文化中的某個位置，已無法由單一學說後設的或先導的把握。身心之學的成立與消逝，只能說是歷史之流、民氣所趨之下的產物。但是其文化碎片、魅影仍存，落實於今日仍可「檢驗」出其活動的樣貌，並由之理解、闡釋工夫論的概念：

所謂工夫者，非只為求返回本體之努力，而是指本體當下持續發揮的狀態。……有志於工夫的意志、態度本身……被定位成是：做為使工夫論之圖式得以成立的「工夫之主體」，……雖通稱為「工夫」，然具體則有「靜坐」、「呼吸」、「格物窮理」、「居敬」等各式各樣的工夫。……井筒俊彥將「靜坐」理解為：在構造上，其最初階段，「未發」只在 A、B（意識）的縫隙間稍現其姿，而在認識到此靈光乍現之「未發」就是「未發」之後，接著於第二階段，試圖盡可能持續延長 A、B 之間的空隙的這種訓練。……終究會聚集到「意識的零點」……。（藤井倫明、楊儒賓、祝平次，2005）

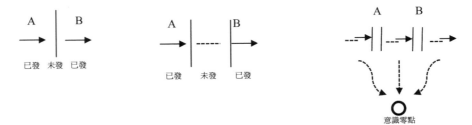

圖一：（藤井倫明、楊儒賓，2005：316）（作者重繪）

在規訓式的、自律性的身體訓練或修養工夫論中，自然預設了對於身體欲望、放逸、疑懼、揣測等應「不語」的「語言無」對立面，這「語言無」的「一直」存有，從生物存活的機能面來說，有其積極的意義（大腦釋放安定感、樂趣的來源等等）；可惜的是，在目前的文化體裡，被語言以歧異、他種、推斥的形式表現。

　　譬如，張載主張不可偏廢先天虛心工夫與後天的「以禮化氣」工夫。由於在工夫修行的過程中，學者單靠主體的意志，力道往往不足，因為人的習氣繚繞，氣質固蔽；主張禮則可以使人「守得定」，更可以進一步（地）「持性」（林永勝、楊儒賓、祝平次，2005）。這種安頓個體生命的身心之學，並非是一種外在形式的保證，成功與否完全繫於個體意志力的實踐。

　　雖然，人的大腦在獨自狀態下可以自為地「以為」有，或且接受「多音」（部署）的身體認知構成；但在以禮則或戒律修養工夫為尚的社群文化中，在群體心理效應下的默語噤聲裡，「那個東西」（身體欲望、放逸、疑懼、揣測等等），很容易流變為「語言無」（社群的形式道德力量）。那種不想、不願的身體思考，在這樣的禮則或戒律的邊界意識中，時常溢（逸）出於「日常的感知我」，單靠概念的運轉難以越界。

　　以禮則或戒律作為一種由內在體悟，而自願遵循的規範工夫，是現代化或現代之後，修養工夫論能否持續的關鍵。亦即強調個體自覺辯證地依循，而非傳統中以形式化的單一權威律令為尊。但是在實際形式操作上則有其困難，困難之處正在於在個體「能」啟動辯證的自覺反思前，在面對外在世界與自身的互為影像中，能否啟動具有門檻效應的慣性身體。

　　影響抽象表現主義的日本禪學，為現代個體主體性掌握，提供了文化形式範例。侘寂的表現性——這種由冥想經驗所提供的直觀經驗，成為了近代提供以藝術表現作為一種主體性掌握、個體修練方式

的「內容」（無可名狀的「內容」）；其中摒除了語言邏輯思考，發揮身體直觀的表現力。在時間流淌的身體感中，「視觸」的身體感進行著直觀的專注，呈現出重要的「世俗微動」。

但是，中國儒家美學身體的養成工夫，透過養氣工夫的操作修煉，使之達通萬物運行而無礙「身」的狀態；或如莊子的大鵬鳥乘天地之正、御六氣之辯的「乘與御」說，假借語言之方便以求超出的隱喻等內容，對於當代的個體而言，在語言概念的理解階段，即已產生難以越過的門檻。如何以之為個體主體性開發可能的驅力？庖丁解牛般的「神」能，描述了無法以言說的、非論述的、似為無意識的莊子版的身體技術，但是**該如何實踐？**

以「知者不言，言者不知」中之「知」為例，畢來德將其譯為知覺（percevoir）或領會（appréhender），非一般以為的知道（savoir）。「當我們在言說的時候，我們就不再知覺，因此看不到言語與現實的差距而誤以為言語是現實的準確表達。」（Billeter, 2011）工夫實踐中，易將語言等同於感受實質的誤區。忽略了身體感的知覺或領會訓練，亟需「信念」之持有、身體訓練的場域與持續的反思辯證等諸多條件的營造。

在身體的訓練中，大腦的運作比較像是光閘作用（raster image process），訊號的互相交錯，常讓人誤以為其是「同時」作用的狀態。欲實踐超出的工夫，則需要透過反覆執行的動作，以達到一種無意識的、準確的「神」的領會（Billeter, 2011）。對於只停留於一般所以為的知道，並無法達致超出工夫的完成。這樣的修養工夫論主張，

也是形成西方與東方文化中，對於藝術作為一種抵抗方法的分歧點。

　　對於實用技術功利形式取向的迷戀、渴求世間成就的「臨現、臨在」──無不讓人陷入欲望糾結的「臨現」，亦是修養工夫論的對治對象。畢來德認為庖丁解牛的「進乎技矣」，是對事物運作之道的探尋，而非以現實之物或抽象概念的「技術」演練即可。前者的展現可稱之為「神」，而其境可稱之為「天」；後者之境則稱為「人」[5]。這樣的觀點同時亦彰顯了「自然」與「文化」的區隔。身體知覺訓練的技藝素養目標，應是以朝向「天」的活動方式趨近。

　　大量的當代影像背後所潛藏著的恐懼或低度焦慮，成為新文化中的隱藏知識（elusive or tacit knowledge）。影像，即使美學或知性品質不佳，只要數量夠多、播放時間夠長，依舊能成立其與某種「真實」（reality）的關聯，並執行其不理性行為的經濟動能，成為「有感」的文化。面對這隱藏「現實」（reality）的文化，遂成為一種當代個體在此世的淡淡哀愁或低度焦慮。

　　現代生活的身體習於「實效」、「有感」的感知確認，「慢的」技藝修養工夫，似乎遙遙無期、難以令人堅持與專注。同時如何能不是空泛的形上美學想像，亦是操作定義上的困難之處。對於美學工夫論的身體養成，在當下的社會脈動中處於弱勢主張，作為主體性互為的必然操作中，確實需要改變單一被動的自他互為情境。

5　「『人』是指『故意』的活動方式，而『天』則是指『必然』的活動方式。……『人』是指『故意』的、有意識的活動，要低一級；而『天』是指必然的、自發的活動，在某種意義上也是非意識的，要高一級。」（Billeter, 2011：13）。

　　譬如，從維根斯坦之「終極的哲學行動是描述而不是解釋」的觀念，以及羅蘭巴特（Roland Barthes, 1915-1980）的「寫作的零度」概念（畢來德將之稱為「無限親近」與「幾乎當下」）的方法中，演練出操作意義的可能；而此般「無限親近」與「幾乎當下」的狀態，並非是那種現象學家陷入於意識與感官物件之靜謐互動（後設感知）的關係狀態（Billeter, 2011）。而是一種動態的、身體意識機制的轉換、自我感知的部署狀態。

　　是一種「忘」的工夫，對於意識不及之處、斷裂之處的「體認」工夫。我們習於「意識」意識在身體之上。而人們意識到的「客觀世界」不過也只是一個習規的世界。對於意識外的斷裂處、無法以語言表達處，畢來德認為，莊子的「遊」──是一種薩滿式的「出神」狀態，由必然的靜觀所產生的第二性的自由。（Billeter, 2011）

　　這第二性的自由──傳統東方文化中的理想之境，非二元性的（non-duality）無我之境，是一種超脫的工夫、實踐的技術，與西方的本體論進路非常地不同；中谷至宏（Yoshihiro Nakatan, 1960-）認為，在東方思想中的無意識及自動主義，主要與人及物質之間的關係緊張有所關聯，其間的主體與客體、意識與無意識之間沒有明顯區分，不若西方文化對此種觀念習慣上是採對立方式。（Westgeest, 2007）

　　中村二柄（Nihei Nakamura, 1921-）則表示：學院裡的西方藝術家是透過自我與外在世界的對抗，來尋找他們自己的人格，而東方的藝術傳統則是要求藝術家去尋找一種「原型」，並將其追尋轉變成為

探究自然的深度與自我（Westgeest, 2007）。而這裡的「自然」，則可能含括著對於這第二性的自由、形而上美學的想像、「忘」的工夫，渾然整全的「道」、意識外的斷裂之處、非二元的世界觀等等脈絡的想像。衝動作為工夫論的初始動力，同時，亦藉由形構出批判的、創造的「生活世界」關係，作為工夫論的運作支持；在辯證的動態中，如詩歌般地賦予個體某種「暫時的瑜伽（Yoga）」。

　　藉由「暫時的瑜伽」**入遊其樊**，進行主體性批判辯證建立的循環；展現適度批判實踐的**衝動**，作為任何藝術形式（或非藝術形式）主體[6]的自我完成技術（身體圖像的主體性）──在現代主義後的世界脈動中，作為一個可行的創作動力觀。

[6] 為說明分析而使用「主體」一詞，實際上，於工夫論的操作中，意識、思、行（欲）的活動，皆降至直觀專注的一點上。

參考書目

外文論著

Anfam, David. *Abstract Expressionism*. Singapore: Thames and Hudson, 1990.

Awakawa, Yasuichi. *Zen Painting*. Translated byJohn Bester, Tokyo: Kodansha International Ltd., 1970.

Berthold-Bond, Daniel. *Hegel's Grand Synthesis: A Study of Being, Thought, and History*. New York: SUNY Press, 1989.

Bhikkhu Bodhi, editor. *A Comprehensive Manual of Abhidhamma*. Sri Lanka: Pariyatti Publishing, Buddhist Publication Society, 2003.

Bhikkhu Sujato. *A History of Mindfulness-How insight worsted tranquillity in the Satipaṭṭhāna Sutta*. Australia: Santipada, 2005.

Boisvert, Heidi J. Herrmann-Sinai, Susanne. And Ziglioli, Lucia, editors. *RE-BECOMING HUMAN: Restoring Critical Feeling through Hegel's Philosophical Psychology*. London: Routledge, 2016.

Bradley, William S. *Emil Nolde and German Expressionism - A Prohpet in His Own Land*. Michigan: UMI Research Press, 1986.

Buddhaghosa, Bhadantacariya. *The Path of Purification: Visuddhimagga (Vipassana Meditation and the Buddha's Teachings)*. Translated by Bhikkhu Ñanamoli, Washington: Pariyatti Publishing, 2003.

Castleman, Riva. *Prints of the Twentieth Century (World of Art)*. London: Thames amd Hudson, 1988.

Dissanayake, E. *"The Core of Art: Making Special." Homo Aestheticus: Where Art Comes From and Why*. Washington: University of

Washington Press, 1995.

Dube, Wolf-Dieter. *The Expressionists*. London: Thames and Hudson, 1972.

Figura, Starr. *German Expressionism: The Graphic Impulse*. New York: The Museum of Modern Art, 2011.

Giddens, Anthony. *The Consequences of Modernity*. Cambridge: Polity Press, 1991.

Groys, Boris. *Art Power*. Cambridge, Massachusetts and London: The MIT Press, 2008.

Heibel, Yule F. *Reconstructing the Subject, Modernist Painting in West Germany, 1945-1950*. New Jersey: Princeton University Press, 1995.

Heller, Reinhold. *Confronting Identities in German Art, 1800-2000: Myths, Reactions, Reflections*. Chicago: David and Alfred Smart Museum of Art, The University of Chicago, 2002.

Heller, Reinhold. *Two and One: The Print in Germany 1945-2000*. Wellesley: Davis Museum and Cultural Center, Wellesley College, 2003.

"Impulse." *Collins English Dictionary*, Glasgow: Harper Collins, 1992, p 781.

Lewis, Thomas A. *Freedom and Tradition in Hegel: Reconsidering Anthropology, Ethics, and Religion*. Indiana: University of Notre Dame Pess, 2005.

Lloyd, Jill. *German Expressionism: Primitivism and Modernity*. New Haven and London: Yale University Press, 1991.

Long, Rose-Carol Washton, Editor. *German Expressionism: Documents form the End of the Wilhelmine Empire to the Rise of National*

Socialism. Berkeley and Los Angeles: California: University of California Press, 1993.

Merleau-Ponty, M. *Phenomenology of Perception*. Translated by Donald Landes, UK: Routledge, 2012.

Murphy, Richard. *Theorizing the Avant-Garde – Modernism, Expressionism, and the Problem of Postmodernity*. Cambridge: Cambridge University Press, 1999.

Nakamura, J., and Csikszentmihalyi, M. *The concept of flow. In Flow and the foundations of positive psychology*. Springer Netherlands, 2014, pp.239-263.

"Neuroticism." Collins English Dictionary, Glasgow: Harper Collins, 1992, p 1049.

Raphael, Max. Healy, Patrick., Conolly, John., & O'Bryne, Brendan, editors and translators. *The Invention of Expressionism: Critical Writings 1910-1913*. Amersterdam: November Editions, 2016.

Rubin, W. S. *Frank Stella, 1970-1987*. New York: Museum of Modern Art, 1987.

Ryan T. McKay and Daniel C. Dennett. *Behavioral and Brain Science*. Cambridge: Cambridge University Press, 2009, pp.32, 493-561.

Selz, P. *German Expressionist Painting*. Oakland: University of California Press, Reprinted edition, 1974.

Stace, Walter Terence. *The Philosophy of Hegel: A Systematic Exposition*. Pickle Partners Publishing, 2018.

Weisstein, Ulrich, editor. *Expressionism as an International Literary Phenomenon*. Paris: Librairie Marcel Didier & Budapest: Akadémiaii Kiadó, 1973.

Werenskiold, Marit. *The Concept of Expressionism – Origin and Metamorphoses*. Translated by Walford, Ronald, Oslo: Universitetsforlaget, 1984.

Willett, John. *Expressionism*. London: Weidenfeld and Nicolson, 1970.

Worringer, Wilhelm. *Abstraction and Empathy: A Contribution to the Psychology of Style*. Translated by Bullock, Michael, Chicago: Ivan R. Dee, 1997.

中文論著

巴吉尼（Julian Baggini）著。林宏濤譯。2019。《世界是這樣思考的：寫給所有人的全球哲學巡禮》（*How the World Thinks: A Global History of Philosophy*）。台北市：商周出版。

伊葛門（David Eagleman）著。蔡承志譯。2013。《躲在我腦中的陌生人：誰在幫我們選擇、決策？誰操縱我們愛戀、生氣，甚至抓狂？》（*Incognito The Secret Lives of the Brain*）。台北市：漫遊者文化。

成復旺。1992。《中國古代的人學與美學》。北京市：中國人民大學出版社。

朵恩（Thea Dorn）、華格納（Richard Wagner）著。莊仲黎譯。2017。《德國文化關鍵詞：從德意志到德國的64個核心概念》（*Die Deutsche Seele*）。台北市：麥田出版社。

余舜德主編。李尚仁、林淑蓉、陳元朋、郭奇正、張珣、蔡璧名、鍾蔚文、顏學誠、Elisabeth Hsu 等著。2008。《體物入微：物與身體感的研究》。新竹市：清華大學。

杜比（Wolf-Dieter Dube）著。吳介禎、吳介祥譯。1999。《表現主義》（*The Expressionists*）。台北市：遠流出版社。

貝洛克（Sian Beilock）著。沈維君譯。2017。《身體的想像，比心思

更犀利：用姿勢與行動幫助自己表現更強、記得更多與對抗壞想法》（*How the Body Knows Its Mind: The Surprising Power of the Physical Environment to Influence How You Think and Feel*）。台北市：大雁文化。

奈格里（Antonio Negri）著。尉光吉譯。2016。《藝術與諸眾》。重慶市：重慶大學出版社。

林徐達。2015。《詮釋人類學：民族誌閱讀與書寫的交互評註》。台北市：桂冠出版社。

波頓（Robert A. Burton, MD）著。鹿憶之譯。2012。《人，為什麼會自我感覺良好？：大腦神經科學的理性與感性》（*ON BEING CERTAIN: Believing You Are Right Even When You're Not*）。台北市：智富出版。

威斯格茲（Helen Westgeest）著。曾長生內文翻譯、郭書瑄註釋翻譯。2007。《禪與現代美術——現代東西方藝術互動史》（*Zen in the fifties – Interaction in Art between East and West*）。台北市：典藏藝術家庭。

迦薩尼迦（Michael S. Gazzaniga）著。吳建昌等譯。2011。《倫理的腦》（*The Ethical Brain*）。台北市：原水文化。

庫茲威爾（Ray Kurzweil）著。陳琇玲譯。2015。《人工智慧的未來：揭露人類思維的奧祕》（*How to Create a Mind: The Secret of Human Thought Revealed*）。台北市：經濟新潮社。

桑德（Ilse Sand）著。呂盈璇譯。2017。《高敏感是種天賦：肯定自己的獨特，感受更多、想像更多、創造更多》。台北市：三采出版。

高俊宏著。2017。《橫斷記：臺灣山林戰爭、帝國與影像》。新北市：遠足文化。

勒龐（Gustave Le Bon）著。周婷譯。2017。《烏合之眾：為什麼「我們」會變得瘋狂、盲目、衝動？》（*The Crowd: A Study of the Popular Mind*, 1895）。台北市：臉譜。

羅洛・梅（Rollo May）著。朱侃如譯。2016。《權力與無知：羅洛・梅經典》（*Power and Innocence: A Search for the Sources of Violence*）。台北市：立緒文化。

梅洛龐蒂（Maurice Merleau-Ponty）著。龔卓軍譯。2007。《身體現象學大師梅洛龐蒂的最後書寫：眼與心》。台北市：典藏藝術家庭。

畢來德（Jean François Billeter）著。宋剛譯。2011。《莊子四講》（*Leçons sur Tchouang-tseu*）。台北市：聯經出版公司。

維根斯坦（Ludwig Wittgenstein）著。蔡政宏譯。2005。《論色彩》（*Remarks on Colors*）。台北市：桂冠圖書股份有限公司。

陳來。2000。《有無之境：王陽明哲學的精神》。新北市：佛光文化事業有限公司。

陳瑞文。2014。《阿多諾美學論：雙重的作品政治》。台北市：五南出版社。

善戒法師（Venerable Susila）著。2012。《阿毗達摩實用手冊》。新北市：進戀有限公司。

喬迅（Jonathan Hay）著。邱士華、劉宇珍等譯。2016。《石濤：清初中國的繪畫與現代性》（*Shito: Painting and Modernity in Early Qing China*）。北京市：三聯書店。

富里迪（Frank Furedi）著。戴從容譯。2006。《知識分子都到哪裡去了？》（*Where Have All The Intellectual Gone?*）。台北市：聯經出版公司。

彭宇薰。2006。《相互性的迴盪：表現主義繪畫、音樂與舞蹈》。台北市：典藏藝術家庭。

彭彥琴。2012。《以悲為美——中國傳統悲劇審美心理思想及現代轉換》。山東省：山東教育出版社。

普列希特（Richard David Precht）著。林宏濤譯。2012。《無私的藝術》（*Die Kunst, kein Egoist zu sein*）。台北市：啟示出版。

舒斯特曼（Richard Shusterman）著。程相占譯。2011。《身體意識與身體美學》（*Body Consciousness – A Philosophy of Mindfulness and Somaesthetics*）。北京市：商務印書館。

菩提比丘（Bhikkhu Bodhi）主編。尋法比丘（Bhikkhu Dhammagavesaka）譯。2010。《阿毗達摩概要精解》（*A Comprehensive Manual of Abhidhamma*）。新北市：慈善精舍。

奧斯汀（James H. Austin）著。朱迺欣編譯。2007。《禪與腦——開悟如何改變大腦的運作》（*Zen and the Brain*）。台北市：遠流出版社。

楊忠斌主編。李長俊。2008。《〈藝術的用途何在？〉述評——教育美學：美學與教育問題述評》第十一章。台北市：師大書苑。

楊儒賓、祝平次編著。2005。《儒學的氣論與工夫論》。台北市：國立臺灣大學出版中心。

楊儒賓編著。2009。《中國古代思想中的氣論及身體觀》。台北市：巨流圖書公司。

葉根泉。2016。《身體技術作為工夫實踐：六〇至九〇年代臺灣現代劇場的修「身」》。台北市：國立臺北藝術大學。

葛詹尼加（Michael S. Gazzaniga）著。鍾沛君譯。2011。《大腦、演化、人：是什麼關鍵，造就如此奇妙的人類？》（*Human: The Science behind What Makes Us Unique*）。台北市：貓頭鷹出版社。

葛羅伊斯（Boris Groys）著。郭昭蘭、劉文坤譯。2015。《藝術力》（*Art Power*）。台北市：藝術家出版社。

達利（Herman E. Daly）、柯布（John B. Cobb, Jr.）著。溫秀英譯。
　　2014。《共善：引導經濟走向社群、環境、永續發展的未來》
　　（*For the Common Good: Redirecting the Economy toward Community,*
　　the Environment, and a Sustainable Future）。台北市：聯經出版公
　　司。

達馬吉歐（Antonio Damasio）著。陳雅馨譯。2012。《意識究竟從
　　何而來？從神經科學看人類心智與自我的演化》（*Self Comes to*
　　Mind: Constructing the Conscious Brain）。台北市：商周出版。

劉振源。2000。《表現派繪畫》。台北市：藝術圖書公司。

劉滄龍。2016。《氣的跨文化思考：王船山氣學與尼采哲學的對話》。
　　台北市：五南出版社。

德拉伊斯瑪（Douwe Draaisma）著。張朝霞譯。2013。《記憶的風
　　景：我們為什麼「想起」，又為什麼「遺忘」？》（*Why Life*
　　Speeds Up As You Get Older. How Memory Shapes Our Past）。台北
　　市：漫遊者文化。

鄭毓瑜主編。2005。《中國文學研究的新趨向——自然審美與比較研
　　究》。台北市：國立臺灣大學出版中心。

鄭慧華主編。王墨林、林乃文、林志明、林心如、高子衿、游崴、鄭
　　慧華、羅悅全等著。2009。《藝術與社會：當代藝術家專文與訪
　　談》。台北市：台北市立美術館。

賴錫三。2008。《莊子靈光的當代詮釋》。新竹市：國立清華大學出版
　　社。

———。2013。《道家型知識分子論：《莊子》的權力批判與文化更
　　新》。台北市：國立臺灣大學出版中心。

謝伯讓。2015。《都是大腦搞的鬼：KO 生活大騙局，揭露行銷詭
　　計、掌握社交秘技、搶得職場勝利》。台北市：時報出版。

羅竹風主編。2012。《漢語大詞典》（普及本）。上海市：上海辭書出版社出版。

期刊論文

Chaudhury, Pravas Jivan. ."The Journal of Aesthetics and Art Criticism", *The Aesthetic Attitude in Indian Aesthetics*, vol. 24, no. 1, pp. 191-196.

McMahon, Jennifer A. "Aesthetic Autonomy: Eliasson and the Kantian Legacy Proceedings", *The European Society for Aesthetics*, vol. 3, 2011, pp. 220-234.

Stecker, Robert. "Aesthetic Instrumentalism and Aesthetic Autonomy", *The British Journal of Aesthetics,* vol. 24, no. 2, pp. 160-165.

Smolewska, K. A., McCabe, S. B., and Woody, E. Z. "A psychometric evaluation of the Highly Sensitive Person Scale: The components of sensory-processing sensitivity and their relation to the BIS/BAS and 'Big Five", *Personality and Individual Differences*, vol.40, no. 6, pp. 1269-1279.

Sterrett, J. Macbride. "The Ethics of Hegel, International Journal of Ethics", *The University of Chicago Press*, Vol. 2, No. 2, pp. 176-201.

丁亮。2009。〈《老子》文本中的修身與無名〉（Bodily Cultivation and Namelessness in the Lao Tzu）。《臺灣人類學刊》7 (2) ：107-146。

王秀美、李長燦。2010。〈五大人格特質量表中文版之信效度研究〉。《美和科技大學學報》5：1-13。

朱元鴻。2005。〈阿岡本「 外統治」 的薄暮或晨晦〉。《文化研究》1：197-219。

宋灝。2009。〈哲學、人文與世界──論述梅洛龐蒂思想中「藝術」

與「世界風格」〉。《國立政治大學哲學學報》22：83-122。

周才庶。2008。〈對黑格爾「藝術終結論」的再認識〉。《西南農業大學學報（社會科學版）》6 (5)：102-105。

季劍制。2009。〈從西方認知科學探討儒家自我知識的可信度〉。《哲學與文化》36 (9)：151-163。

許宗興。2008。〈《老子》本性論探究〉。《臺北大學中文學報》4：103-134。

黃聖哲。2002。〈美的物質性──論阿多諾的藝術作品理論〉。《師大學報》47 (1)：1-10。

───。2003。〈阿多諾的半教育理論〉。《東吳社會學報》15：1-21。

楊純青、陳祥。2006。〈網路心流經驗研究中之挑戰：從效度觀點進行檢視與回顧〉。《資訊社會研究》11：145-176。

溫宗堃。2002。〈二十世紀正念禪修的傳承者：馬哈希內觀傳統及其在台灣的發展〉（A Successor to Mindfulness Meditation in the 20th Century: Mahāsī Vipassanā Tradition and Its Development in Taiwan）。《福嚴佛學研究》7：217-232。

───。2002。〈醫療的正念：機會與挑戰〉（Mindfulness in Medicine: opportunities and challenges）。《福嚴佛學研究》10：106-126。

鄭勝華。2014。〈惡的美學──藝術跨域的源生動力〉（The Aesthetics of Evil: The original power of artistic trans-discipline）。《2014 年視覺藝術「中介」研討會暨文化創意動畫產業產學論壇論文集》。屏東縣：國立屏東大學。頁 102-119。

釋惠敏。1999。〈安寧療護的佛教用語與模式〉。《中華佛學學報》12：425-442。

龔卓軍。2007。〈惡性場所邏輯與世界邊緣精神狀態〉。《典藏今藝術》174：126-129。

龔卓軍在。2017。〈多孔世界與東南亞攝影——人類世中的交陪美學〉。《藝術家》506：192-195。

網路資料

Groys, Boris. "Self-Design and Aesthetic Responsibility", *e-flux Journal*, no.7, available at: www.e-flux.com/journal/07/61386/self-design-and-aesthetic-responsibility/. Accessed: Mar. 31, 2018.

Ingraham, Paul. "Pain is Weird", P*ainScience.com*, 15 Jan 15, 2018. (first published 2010), available at: www.painscience.com/articles/pain-is-weird.php. Accessed: Mar. 31, 2018.

Lewis, Tanya. "New Record for Human Brain: Fastest Time to See an Image", *Live Science*, 17 Jan. 2014, available at: www.livescience.com/42666-human-brain-sees-images-record-speed.html. Accessed: May 27, 2018.

The Editors of Encyclopaedia Britannica. "Defense mechanism". *Encyclopædia Britannica*, 8 Feb. 2017, available at: www.britannica.com/topic/defense-mechanism. Accessed: Mar. 27, 2018.

Thich Nhat Tu. "Nature Of Citta, Mano And Viññāṅa", 2012, available at: www.undv.org/vesak2012/iabudoc/10ThichNhatTuFINAL.pdf. Accessed: Mar. 31, 2018.

Toadvine, Ted. "Maurice Merleau-Ponty". *The Stanford Encyclopedia of Philosophy, Stanford University, US.*, 14 Sep. 2016, available at: plato.stanford.edu/entries/merleau-ponty/. Accessed: Mar. 31, 2018.

Sayadaw , Mahasi. "A Discourse on Paticcasamuppada or The Doctrine of Dependent Origination" , *Wisdom Library*, 2000, available at: www.wisdomlib.org/buddhism/book/a-discourse-on-paticcasamuppada/d/

doc2000.html. Accessed: Mar. 31, 2018.

Smolewska Kathy A., McCabe Scott B. and Woody Erik Z. "A psychometric evaluation of the Highly Sensitive Person Scale: The components of sensory-processing sensitivity and their relation to the BIS/BAS and 'Big Five'", *ScienceDirect*, 2006, available at: doi. org/10.1016/j.paid.2005.09.022. Accessed: Mar. 31, 2018.

詞條名稱：心意識。佛光電子大辭典。etext.fgs.org.tw/search02. aspx/。下載日期：2018 年 3 月 31 日。

詞條名稱：心意識。丁福保，《佛學大辭典》。佛教電腦資訊庫功德會。http://www.baus-ebs.org。下載日期：2018 年 3 月 31 日。

詞條名稱：佛洛依德（Freud）意識三層次。教育雲教育百科。pedia. cloud.edu.tw/Entry/Detail/?title=%E4%BD%9B%E6%B4%9B%E4 %BE%9D%E5%BE%B7（Freud）%E6%84%8F%E8%AD%98%E4 %B8%89%E5%B1%A4%E6%AC%A1。下載日期：2018 年 3 月 31 日。

詞條名稱：絕對精神。國家教育研究院。terms.naer.edu.tw/detail/ 1311619/。下載日期：2018 年 3 月 31 日。

詞條名稱：衝動。萌典。www.moedict.tw/%E8%A1%9D%E5%8B% 95。下載日期：2018 年 3 月 31 日。

Psydetective 貓心。〈「高敏感族量表」你做了嗎：但到底什麼是高敏感族群？〉。泛科學。pansci.asia/archives/123968。下載日期：2018 年 3 月 31 日。

李建緯。〈批判與否定的美學──法蘭克福學派〉。李建緯的胡言胡語。chianweilee.blogspot.com/2010/02/blog-post_259.html。下載日期：2018 年 3 月 31 日。

熊亦冉。〈日常時尚的策略：亞文化、反文化和懷舊〉。香港01。

philosophy.hk01.com/channel/%E8%97%9D%E8%A1%93/164538/
%E6%97%A5%E5%B8%B8%E6%99%82%E5%B0%9A%E7%9A
%84%E7%AD%96%E7%95%A5%EF%BC%9A%E4%BA%9E%E
6%96%87%E5%8C%96%E3%80%81%E5%8F%8D%E6%96%87%
E5%8C%96%E5%92%8C%E6%87%B7%E8%88%8A%EF%BD%9
C%E7%86%8A%E4%BA%A6%E5%86%89。下載日期：2018 年 3
月 31 日。

蕭瓊瑞。〈撞擊與生發——戰後台灣現代藝術的發展（1945-1987）〉。
國美館展覽專輯。taiwaneseart.ntmofa.gov.tw/b4_1.html 。下載日
期：2019 年 4 月 30 日。

國家圖書館出版品預行編目(CIP)資料

衝動與脈動－創作經驗中的心理動力 / 劉錫權著 . -- 初版 .--
　　臺北市：臺北藝術大學 , 遠流 , 2020.02
　　　面；17×23 公分
　　ISBN　978-986-98264-5-7（平裝）

1. 藝術教育　2. 創造力

903　　　　　　　　　　　　　　　　　　　108022786

衝動與脈動－創作經驗中的心理動力
impulse・IMPULSE - Psychological Dynamics in the Creation of Art

著　　者／劉錫權
責任編輯／陳御辰
文字校對／王曉華
封面設計／蔡尚儒

出 版 者／國立臺北藝術大學
發 行 人／陳愷璜
地　　址／臺北市北投區學園路1號
電　　話／(02)28961000分機1232~4（出版中心）
網　　址／https://w3.tnua.edu.tw

共同出版／遠流出版事業股份有限公司
地　　址／臺北市南昌路二段81號6樓
電　　話／(02)23926899　傳真／(02)23926658
劃撥帳號／0189456-1
網　　址／http://www.ylib.com

2020年2月初版一刷
定　　價／新台幣250元